中國碑帖名品 [十九]

秦漢簡帛名品 [下]

上海書畫出版社

《中國碑帖名品》編委會

編委會主任

　　盧輔聖　王立翔

編委（按姓氏筆畫爲序）

　　王立翔　沈培方

　　胡傳海　孫稼阜

　　張偉生　馮　磊

　　盧輔聖

本册責任編輯

　　孫稼阜

本册選編注釋

　　胡平生　劉紹剛

本册圖文審定

　　沈培方

前言

中華文明綿延五千餘年，文字實具第一功。從倉頡造字而雨粟鬼泣的傳說起，歷經華夏子民智慧聚集、薪火相傳，終使漢字生生不息，蔚爲壯觀。伴隨着漢字發展而成長的中國書法，基於漢字象形表意的特性，在一代又一代書寫者的努力之下，最終超越其實用意義，成爲一門世界上其他民族文字無法企及的純藝術，並成爲漢文化的重要元素之一。在中國知識階層看來，書法是中國人『澄懷味象』，寓哲理於詩性的藝術最高表現方式，她净化、提升了人的精神品格，歷來被視爲『道』『器』合一。而事實上，中國書法確實包羅萬象，從孔孟釋道到各家學說，從宇宙自然到社會生活，中華文化的精粹，在其間都得到了種種反映，書法無愧爲中華文化的載體。書法又推動了漢字的發展，篆、隸、草、行、真五體的嬗變和成熟，源於無數書家承前啓後、對漢字美的不懈追求，多樣的書家風格，則愈加顯示出漢字的無窮活力。那些最優秀的『知行合一』的書法家們是中華智慧的實踐者，他們彙成的這條書法之河印證了中華文化的發展。

因此，學習和探求書法藝術，實際上是瞭解中華文化最有效的一個途徑。歷史證明，漢字及其書法衝破了民族文化的隔閡和時空的限制，在世界文明的進程中發生了重要作用。我們堅信，在今後的文明進程中，這一獨特的藝術形式，仍將發揮出巨大的力量。然而，在當代這個社會經濟高速發展、不同文化劇烈碰撞的時期，書法也遭遇前所未有的挑戰，這其間自有種種因素，而漢字書寫的退化，或許是書法之道出現蹒跚不前窘狀的重要原因，因此，有識之士深感傳統文化有『迷失』、『式微』之虞。書法藝術的健康發展，有賴對中國文化、藝術真諦更深刻的體認，彙聚更多的力量做更多務實的工作，這是當今從事書法工作的專業人士責無旁貸的重任。

有鑒於此，上海書畫出版社以保存、還原最優秀的書法藝術作品爲目的，承繼五十年出版傳統，出版了這套《中國碑帖名品》叢帖。該叢帖在總結本社不同時段字帖出版的資源和經驗基礎上，更加系統地觀照整個書法史的藝術進程，彙聚歷代尤其是今人對不同書體不同書家作品（包括新出土書迹）的深入研究，以書體遞變爲縱軸，以書家風格爲橫綫，遴選了書法史上最優秀的書法作品彙編成一百册，再現了中國書法史的輝煌。

爲了更方便讀者學習與品鑒，本套叢帖在文字疏解、藝術賞評諸方面做了全新的嘗試，使文字記載、釋義的屬性與書法藝術造型、審美的作用相輔相成，進一步利用現代高度發展的印刷技術，精心校核，原色印刷，幾同真迹，這必將有益於臨習者更準確地體會與欣賞，以獲得學習的門徑。披覽全帙，思接千載，我們希望通過精心編撰、系統規模的出版工作，能爲當今書法藝術的弘揚和發展，起到綿薄的推進作用，以無愧祖宗留給我們的偉大遺産。

上海書畫出版社

簡 介

帛書帛畫是指作在絹帛上的字和畫，由於絹帛易腐，難以保存，所以古代之帛書帛畫留存者極爲罕見。一九四二年，土夫子在湖南長沙東郊子彈庫紙源沖戰國中晚期墓葬中發掘到一幅楚帛書，帛書出土轉手後爲蔡季襄所得。蔡將帛書帶至上海，帛書落入美國人柯克思之手並運往美國，後入藏紐約大都會博物館。一九七三年，湖南省博物館曾對紙源沖墓葬重新加以清理，發現了一幅人物御龍帛畫及若干器物。漢代帛書資料亦非常稀有，最重要的發現是馬王堆三號漢墓出土一批帛書，其他則僅有西北邊塞地區出土的帛書書信等。

一九七二至一九七四年，湖南長沙馬王堆發掘三座西漢墓葬，是西漢初期第一任軚侯、長沙國丞相利蒼的家族墓地。三號墓墓主是利蒼之子，下葬年代爲漢文帝十二年，即公元前一六八年，死時約三十多歲。該墓隨葬有大量的文物，其中在漆書盒內存放有五十餘種帛書、帛畫。帛書分別抄寫在寬四十八釐米的整幅帛和寬二十四釐米的半幅帛上，出土時已嚴重破損，後經揭剝、修復和整理，確定其內容涉及戰國至西漢初期政治、經濟、歷史、哲學、天文、地理、醫學、軍事、體育、文學、藝術等衆多領域，堪稱一座小型的圖書館。帛書分別使用篆書、隸書及界於篆、隸之間的草隸寫成。馬王堆帛書中有許多是已經湮沒兩千餘年的古佚書，也有部分爲現存古籍的不同版本，這對於研究傳統的文獻學是非常珍貴的資料，也是研究書法藝術與書法史的極其重要的資料。

西北地區出土的帛書，僅有少量的帛書材料，如敦煌漢代懸泉置遺址出土『元致子方書』、武威旱灘坡漢墓柩銘等。

本書所選的漢代帛書主要是馬王堆漢墓出土帛書，爲湖南省博物館所藏，在此謹向湖南省博物館表示感謝。我們也要特別感謝甘肅省簡牘博物館館長張德芳先生，他慷慨地提供敦煌漢代懸泉置遺址出土帛書資料，這是目前所見質量最好的圖版之一。本書的釋文和注釋，參用了湖南省博物館、復旦大學出土文獻與古文字中心、中華書局合作整理出版的《馬王堆漢墓簡帛集成》的成果。該書集中了馬王堆漢墓帛書最初的整理者和數十年來研究者的的各種釋解意見和觀點，《集成》編撰者亦有精彩的斷語。需要說明的是，囿於本書的體例與篇幅，我們在釋文和注釋中一般都沒有標明各種意見的出處與作者，在此謹向被徵引觀點的學者表示歉意與謝忱。

目　録

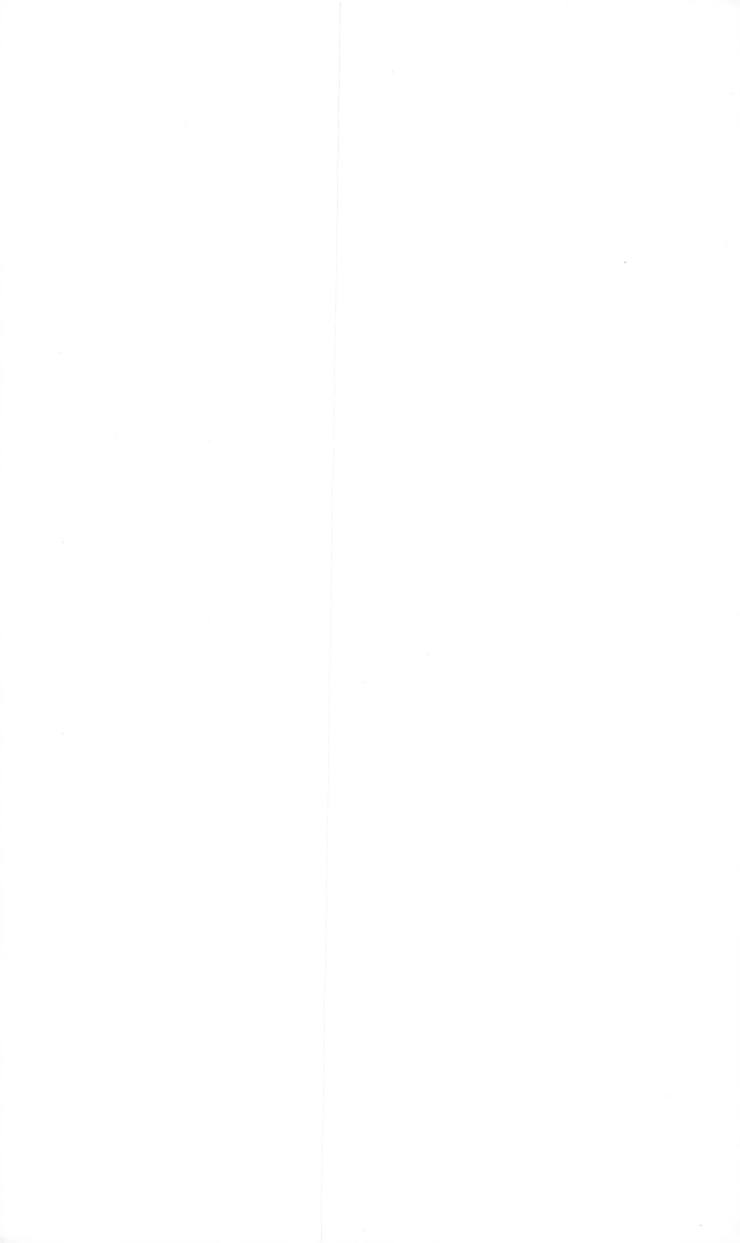

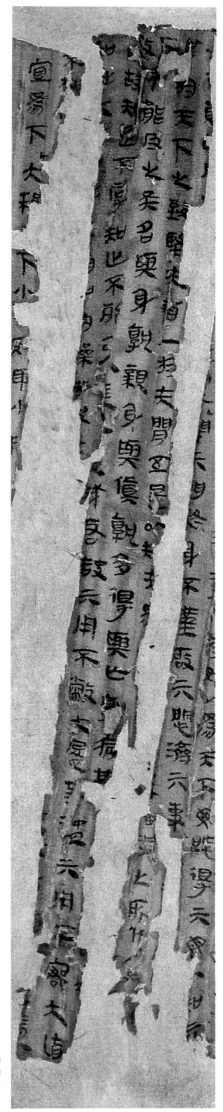

【馬王堆漢墓帛書】

【馳】騁於天下之致（至）堅：老子以水爲天下至柔之物，但用以攻堅，無堅不摧，無孔不入，無往不利。

天下希能及之：舊注云：『天下之人主也，希能有及道無爲之治身治國也。』

多：重。

甚愛必大費，多藏必厚亡：舊注云：『甚愛，不與物通，多藏，不與物散。求之者多，攻之者衆，爲物所病，故「大費」、「厚亡」也。』『甚愛色費精神，甚愛財過禍患，所愛者少，所亡者多，故曰「大費」。』

大成若缺，其用不幣（敝）。大盈若盈（冲），其用不窮（窮）：大的成就好像虧缺，但它的用處是不會失敗的。大的充實好像空虛，但它的用處是不會窮盡的。

【老子甲本・德篇】騁於天下之致（至）堅。无（無）有人（入）於无（無）閒（間）。五（吾）是以知无（無）爲之有益。不言之教，无（無）爲之益，【天】／下希能及之矣。矣名與身孰親？身與愼（貨）孰多？得與亡孰病？甚【愛必大費】，多藏（藏）【必厚】／亡。故知足不辱，知止不殆，可以長久。大成若缺，其用不幣（敝）。大盈若盈（冲），其用不窮（窮）。大直／

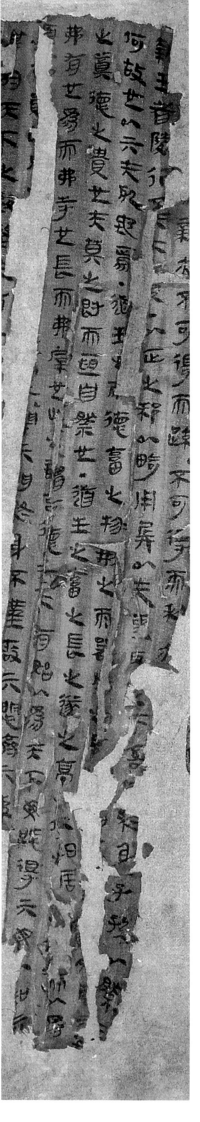

執生者，陵行不【避】矢（兕）虎，入軍不被甲兵。矢（兕）无（無）所椯其角，虎无（無）所昔（措）其蚤（爪），兵无（無）所容【其刃】。夫〈〉何故也？以其无（無）死地焉。·道生之而德畜之，物刑（形）之而器成之。是以萬物尊道而貴德。【道】之尊，德之貴也，夫莫之時爵而恒自綮（然）也。·道生之，畜之，長之，遂之，亭之，口之，【養之，覆】之。【生而】〈〉弗有也，爲而弗寺（恃）也，長而弗宰也，此之謂玄德。·天下有始，以爲天下母。既得其母，以知其【子】。〉

陵：山陵。

兕：獸名。《爾雅》：『形似野牛，一角，重千斤。』《山海經》：『兕出湘水之南，蒼黑色。』

物刑（形）之而器成之：『器成之』，今本作『勢成之』。舊注云：『何因而形？物也。何使道之尊，德之貴也，夫莫之爵而恒自然也：唯勢也，故能無物而不成。唯因也，故能無物而不形；唯勢也，故能無物而不成。道之尊，不是因爲品秩爵位，而是因爲能夠虛靜無爲，依照萬物的本能，按自然規律而發展，這是世俗的品秩爵位，爵位所不能比擬的。

道生之，畜之，長之，遂之，亭之，口之，養之，覆之：殘闕處據帛書《老子》乙本補。舊注云：『道之於萬物，非但生之而已，乃復長、養、熟、覆、育，全於性命。』傳世本文字各有不同。

玄：微妙難識。又，下文有『此謂玄德，玄德深矣，遠矣。』

有國之母，可以長久，能有國，方能安社稷，方能保其身，方能終天年。《韓非子·解老》…

「母者，道也。道也者，生於所以有國之術。所以有國之術，故謂之「有國之母」。」

長生久視：《呂氏春秋·重己篇》…「無賢不肖，莫不欲長生久視。」高誘注：「視，活

也。」指延年益壽。

治大國若烹小鮮：《韓非子·解老》…「事大衆而數搖之，則少成功，藏大器而數徙之

則多敗傷；烹小鮮而數撓宰，則賊其宰，；治大國而數變法，則民苦之。」「鮮」，或本作

『鱗』、『腥』，義相同。

非其鬼不神也，其神不傷人也。舊注云：「神不害自然

也。物守自然，則神無所加。神無所加，則不知神之為神也。道洽，則神不傷

人，則不知神之為神。道洽，則聖人亦不傷人。聖人不傷人，則亦不知聖人之為聖

兩不相傷，故德交歸。舊注云：「神不傷人，聖人亦不傷人；聖人不傷人，神亦不傷人，故曰

『兩不相傷也』。」

大邦者下流也，天下之牝…牝為雌性動物之總稱。此句是說，大國如謙虛如水，自居下游

（流），則可以為『天下之牝』。下文再述『天下之交』，以牝牡相交比喻大小國家之關係，

且牝以静為勝。

【其=極【=】，可以有=國=（有國，有國）之母，可以長久。是胃（謂）深槿（根）固至（柢），長【生久視之】道也。【治大國若烹小〉鮮。以】道立（莅）天下，其鬼不神。非其鬼不神也，其神不傷人

也。非其申（神）不傷人也，聖人亦弗傷【也。夫〈兩】不相傷，【故德交】歸焉。大邦者下流也，天下之牝。天下之郊（交）也，牝恒以靚（静）勝牡，為其……〉……【大邦】則取……邦。故或下以取，或下而

取。【故】/

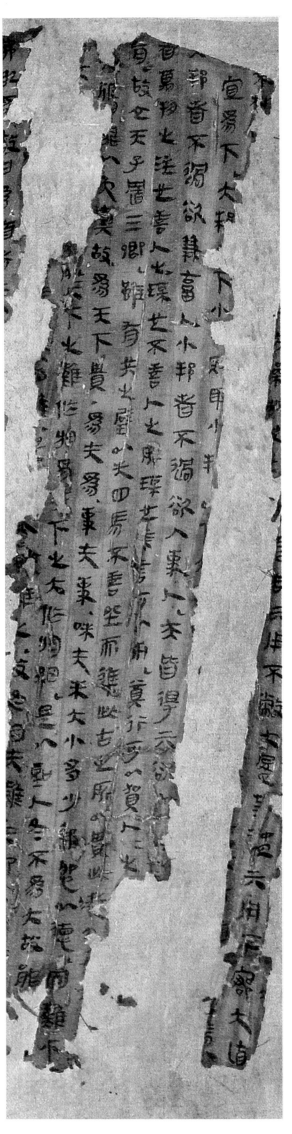

宜爲下。〈……〉大邦〈……〉大邦者不過欲兼畜人，小邦者不過欲人事人。夫皆得其欲，〈……〉【道】者萬物之注（主）也，善人之璞（寶）也，不善人之所璞（寶）也。美言可以市，奠（尊）行可以賀（加）人＝（人。人）之〈……〉有？故立天子、置三卿，雖有共之璧以先四馬，不善（若）坐而進此。古之所以貴此道……〈……〉有罪以免舆（歟）？故爲天下貴。爲无（無）爲，事无（無）事，味无（無）未（味）。大小多少，報怨以德。〈……〉天下之難作於易，天下之大作於細。是以聖人冬（終）不爲大，故能……〈……〉圖難乎其……〈……〉

道者萬物之注也：『注』，傳世本作『奧』，舊注云：『奧，藏也。道爲萬物之藏，無所不容也。』

善人之璞寶也，不善人之所璞寶也：這是説，道，是善人的寶，是不善之人也要當作寶的東西。

共之璧：舊説以爲是『拱抱之璧』，即大璧。《集成》認爲『共』爲專名，猶『和璧』、『隨珠』。

四馬：駟馬。舊注云：『物無有貴於此者，故雖有拱抱寶璧以先駟馬而進之，不如坐而進此道也。』

爲无爲，事无事，味无味：舊説以爲即『爲所无爲，事所无事，味所无味』。有學者認爲應讀爲：『爲』與『无爲』，『事』與『无事』，『味』與『无味』，與下文之大小、多少、怨德、難易、大細同屬一類結構。

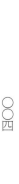

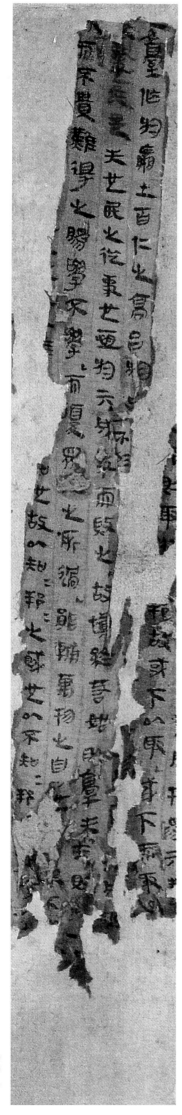

【九層之】臺起於赢（纍）土：纍，盛土籠也。

无執故无失。此五字塗硃改寫，因此處誤抄下文『敗事矣是』等字。

賵：《説文・貝部》：『賵，資也。或曰此古貨字。

以智知邦，邦之賊；傳世本作『以智治國，國之賊』，故有學者依傳本解釋，以爲『人之難

治，以其智多。以智治國，國之賊；不以智治國，國之福』。

【九層之】臺起於赢（纍）土。百仁（仞）之高，台（始）於足下。⋯⋯⋯无（無）執故无（無）失也。民之從事也，恒於其成事而敗之。故慎終若始，則⋯⋯ / ⋯⋯而不貴難得之賵（貨）；學不學，而復眾人之所過，能輔萬物之自⋯⋯ / ⋯⋯【知（智）】也。故以知＝（智知）邦，邦之賊也。以不知＝（智知）邦⋯⋯ /

弗敢爲。故曰：爲道者非以明民也，將以愚之也。民之〔……〕德也。恒知此兩者，亦稽式也。恒知稽式，此胃（謂）玄=德=（玄德。玄德）深矣，遠矣，與物〔……〕故能爲百浴（谷）王者，以其善下之，是以能爲百谷（浴）王。是以聖人之欲上民也，必以其言下之；必以其身後之。故居前而民弗害也，居上而民弗重也。天下樂隼（推）而弗猒（厭）也。非以其无（無）〔……〕静（争）。·小邦寡（寡）民，使十百人之器毋用，使民重死而遠送（徙），有車周（舟）无（無）所乘之，有甲兵无（無）所陳〔……〕甘其食，美其〔服〕，樂其俗，安其居。鄰邦相望，雞狗之聲相聞，民〔……〕不知。善〔……〕者不善。·聖人无（無）積〔……〕

稽式：或本作『楷式』，即『法式』。

百谷王：《説文·谷部》：『泉出通川爲谷。從水半見出於口。』這裏是説，江海所以能爲百川歸往者，因其善居卑下之地，故能使百川歸往。

重：累。《詩·無將大車》：『無思百憂，祇自重兮。』鄭箋：『重，猶累也。』

樂推而弗厭：樂推其功而不覺厭煩。

使十百人之器毋用：『十百人之器』，相當於十倍百倍人工之器具，故下文説『有車舟无所乘之，有甲兵无所陳之』。

使民重死而遠徙：『遠徙』，傳世本作『不遠徙』。『遠徙』即避免遷徙，全句謂讓人民重視生命而避免流徙。

聖人无積：前有一墨色圓點，甲本自此應爲另一章。『積』指積蓄、藏儲。

不宵（肖）：不像，不似。傳世本或作『笑』，仍應讀爲『肖』。

我恒有三葆之：傳世本『我恒有三葆』下脫『持而葆（寶）』三字

垣：傳世本作『衛』。《釋名·釋宮室》：『垣，援也，人所依阻以爲援衛也。』

善爲士者不武：『士』，指國君及擁有軍權者，這裏泛指善於用兵者

是謂天：據乙本及傳世本，『天』前脫『配』。乙本作『肥天』，『肥』爲『配』之假借字。

『配天』：指合於天道。

不敢爲主：『主』指兵主，帛書《十六經·順道》：『不廣其衆，不爲兵邦（主），不爲亂

首，……不謀削人之野，不謀劫人之宇。』

若，……當。此字用硃筆塗過。傳世本作『加』，或『如』字之訛。

言有君，事有宗：乙本、傳世本皆作『言有宗，事有君』，疑此處有誤。舊注云：『宗，萬物
之主也。』宗，主。

是以不口知：所缺應是『我』字。

聖人被褐而裏（懷）玉：舊注云：『被褐者，同其塵；懷玉者，寶其真也。』被褐，是指衣著粗疏，
與衆無別，懷玉，是指身有寶物，與衆不同。

不知不知：乙本及傳世本皆作『不知知』，此處衍一『不』字。

母（毋）闐（狎）：傳世本『闐』或作『狎』，或作『狹』，學者解釋爲『狹隘』，謂統治者
無令人民居處狹窄。

毋猒其所生：統治者不要壓迫人民，令生活不得安舒順適。

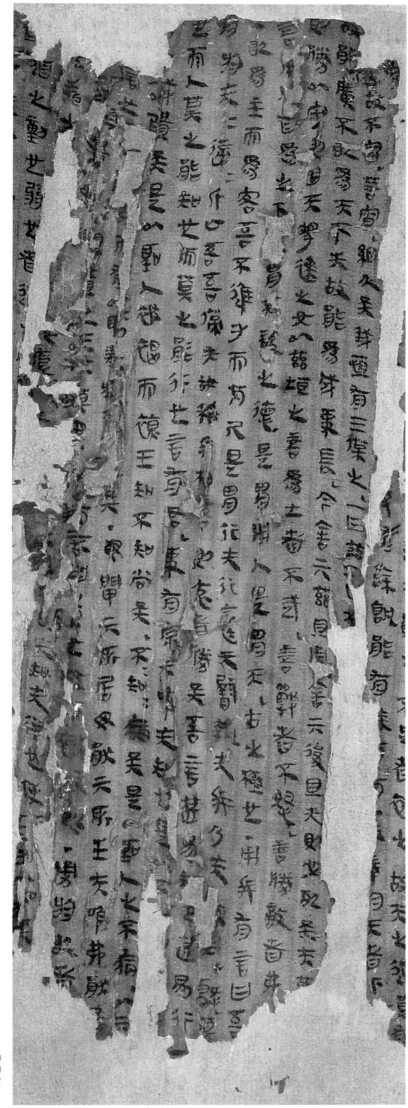

……故不宵（肖）。若宵（肖），細久矣。我恒有三葆（寶），【持而葆（寶）】之。一曰茲（慈），
二曰【檢（儉）】，……／故能廣，不敢爲天下先，故能爲成事長。今舍其茲（慈），且勇，【舍儉】且廣，
且先，則必死矣。夫茲（慈）……／則勝，以守則固。天將建之，女（如）以茲（慈）垣之。善爲士者不武，善戰者不怒，善勝敵者弗……／善用人者爲之下。【是】胃（謂）不靜（爭）之德，是胃（謂）
是胃（謂）天，古之極也。用兵有言曰：吾不敢爲主而爲客，吾不敢進寸而芮（退）尺。是胃（謂）行无（無）行，襄（攘）无（無）臂，執无（無）兵，乃无（無）敵矣。旤（禍）莫／於大无（無）適＝（敵，敵）我
（無敵）斤（近）亡吾葆（寶）矣。故稱兵相若，則哀者勝矣。／言有君，事有宗。夫唯无（無）知也，是以不口知＝（知，知）我
者／希，則我貴矣。是以聖人被褐而裏（懷）玉。知不知，尚矣，不知＝（不知），病矣。／母（毋）闐（狎）其所居，毋猒（厭）其所生，夫唯弗猒（厭），
是／……勇於敢者【則】／

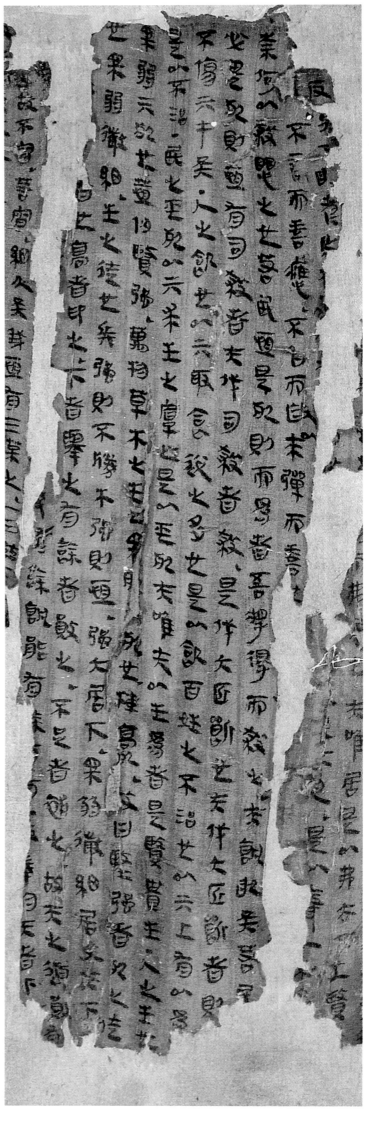

……不言而善應，不召而自來。彈（坦）而善謀。天罔（網）恢恢，……奈何以殺思（畏）之也？若民恒是（畏）死，則而爲者吾將得而殺之，夫孰敢矣！若民＼必畏死，則恒

有司殺者。夫伐（代）司殺者殺，是伐（代）大匠斲者，則□＼不傷其手矣。人之飢也，以其取食逆（稅）之多也，是以飢。百姓之不治也，以其上之有以爲□＼是以不治。民之巠（輕）

死，以其求生之厚也，是以巠（輕）死。夫唯无（無）以生爲者，是賢貴生。・人之生也柔弱，其死也堙仞（堅）強。萬物草木之生也柔【脆】，其死也桿（枯）槁（槁）。故曰：堅強者，死之徒，＼也，柔弱

微細，生之徒也。【是以】兵強則不勝，木強則恒。強大居下，柔弱微細居上。天下＼……也。高者印（抑）之，下者舉之，有餘者敗（損）之，不足者補之。故天之道，敗（損）有／

彈（坦）而善謀：傳世本多作「坦然而善謀」。《說文・土部》：「坦，安也。」坦然，即安然。

天網恢恢。「恢恢」是寬大之義，此處說，天道賞善訶惡，不失毫釐。

奈何以殺思之也：此句前，傳世本作「民不畏死」，乙本作「若民恒且不畏死」。

必畏死，則恒有司殺者：民「不畏死」，指官府刑罰嚴苛，民不聊生，因生不如死，故不懼怕死。民「畏死」，指人民安居樂業，倘有犯罪作

亂者，依法執而殺之。舊注云：「犯法獄死謂之『畏』。」

以其取食稅之多，是以飢：是說國君榨取糧食之稅太多，因此造成饑荒。食稅：糧食之稅。

民之輕死，以其求生之厚也：「人民輕犯死者，以其求生活之道太厚，貪利以自危。以求生太厚之故，輕入死地也。」

其死也堙仞堅強：「堙」，乙本作「橊信」。「堙」、「鋞」、「梗」通，有剛直之義。「仞」，讀爲「肕」，慧琳《一切

經音義》卷五九：「堅韌，今作肕，同，而振反。」《通俗文》：「揉堅曰肕」，《管子》曰「筋肕而強」是也。《玉篇・肉部》：「肕，堅肉

也。」

木強則恒：「恒」，傳世本作「兵」，乙本作「競」，義待考。

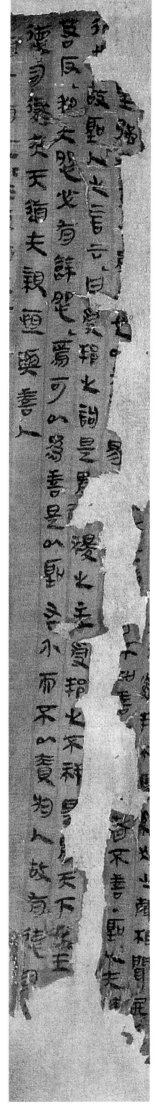

詢（垢）：《説文·言部》：『譲詬，恥也。』

聖右介（契）：此處脫『人執』二字，據傳世本與乙本補。又，『右介（契）』，傳世本及乙本皆作『左契』。按，古代券書分爲左右券，邊緣加以契刻以防券書文字被篡改，通常以右券爲尊，由債權人所執；以左券爲卑，由借貸人所執。故傳世本及乙本之『左契』，應據甲本訂正爲『右契』。

有德司介（契），無德司徹：指有德之君憑藉契券借貸於人，却不強求取；而無德之君則多取稅金，強索回報。『徹』，指周之稅法。

行也。故聖人之言云：（曰）受邦之詢（垢），是胃（謂）【社】稷之主。受邦之不祥，是爲天下之王。……／若反。（私）（和）大怨，必有餘怨，焉可以爲善？是以聖右介（契），而不以責於人。故有德司介（契），【無】德司徹。夫天道无（無）親，恒與善人。／

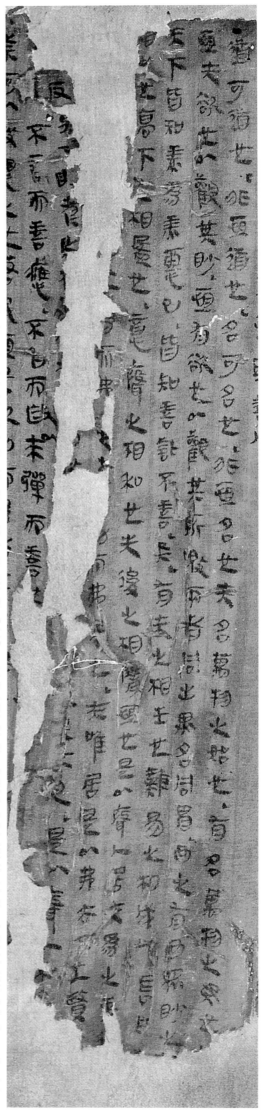

【老子甲本·道篇】·道可道也，非恒道也。名可名也，非恒名也。无（無）名，萬物之始也。有名，萬物之母也。【故】〉恒无（無）欲也，以觀其眇（妙）；恒有欲也，以觀其噭（徼）。兩者同出，異名同胃（謂）：玄之有（又）玄，衆眇（妙）之門。

天下皆知美爲美，惡已；皆知善，訾（斯）不善矣。有无（無）之相生也，難易之相成也，長、短之相形也，高下之相盈也，意（音）聲之相和也，先後之相隨

（隨），恒也。是以聲（聖）人居无（無）爲之事……〈……而弗【居】也。夫唯弗居，是以弗去。不上（尚）賢……〉

道可道也，非恒道也。名可名，非恒名也：傳世本作「道可道，非常道，名可名，非

恒名」。《集成》認爲，帛書本的「也」字，可以證明「道可道」、「名可名」的本來

意思應該是「道是可道的」、「名是可名的」。

恒无（無）欲以觀其眇（妙）：舊注云：「妙者，微之極也。萬物始於微而後成，始於

無而後生。故常無欲，可以觀其始物之妙。」

恒有欲也，以觀其噭（徼）：常以有欲觀有名時期人類之要求。徼，求。

玄之有（又）玄，衆眇（妙）之門：「玄」，指冥默無有，即深遠勁然而神秘不可知。

衆妙皆從玄而出，故曰「衆妙之門」。

天下皆知美爲美，惡已：據傳世本及乙本，第一個「美」下脫一「之」字。舊注云：

「美者，人心之所進樂也」；惡者，人心之所惡疾也。美、惡猶喜怒也；善、不善猶是

非也。

高下之相盈也：「盈」，傳世本作「傾」，是避漢惠帝劉盈諱改。「盈」，呈現。

恒也：乙本同，傳世本皆無「恒」字，應爲脫文。

濁而情（静）之，余（徐）清。女（安）以重（動）之，余（徐）生：舊注云：『濁者，動之時也，繼之以静，則徐徐而清矣。安者，静之時也，静繼以動，則徐徐而生矣。』

『天物雲雲』，郭店楚簡《老子》作『天道』，其他各本皆有異，學者認爲應據郭店簡訂正爲『天道』。本句指天道不斷運轉。雲雲，乙本作『祘祘』（讀爲『魂魂』）。《呂氏春秋·圓道》：『雲氣西行，云云然。』注：『云，運也。』《夏小正·戴氏傳》：『雲雲者，動也。』（見《大戴禮記》）。《太玄·玄告》：『魂魂萬物，動而常冲。』雲雲、魂魂，皆爲運動之貌。『案』，乙本作『安』。

安、案、焉，音近義通，作『於是』解。

傳世本此句作『信不足焉，有不信焉』。可能是傳抄者將『焉』句尾助詞屬之上句，又在下句增加一『焉』字。

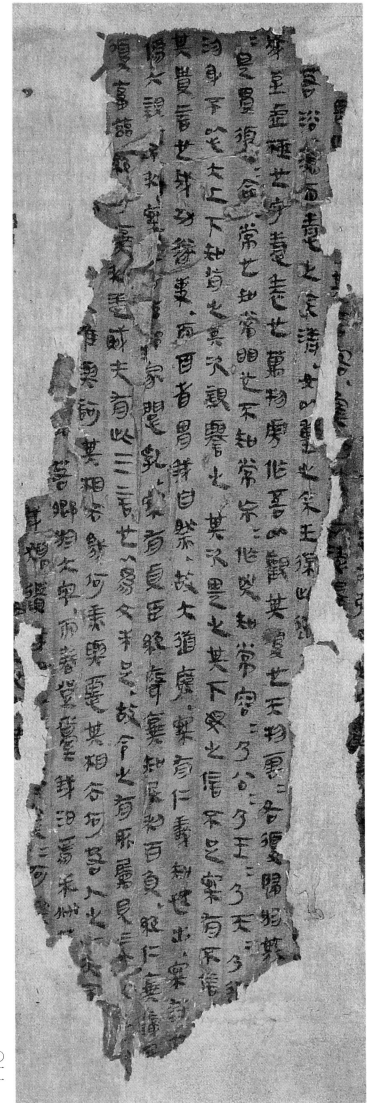

若浴（谷）濁而情（静）之，余（徐）清。女（安）以重（動）之，余（徐）生：『葆（保）此......』成至虛極也，守情（静）表也。萬物旁作，吾以觀其復也。天物雲雲＝（雲雲），各復歸於其......＝（静），是胃（謂）＝命（復命）。常也。知常，明也。不知常，市＝（妄，妄）作兇。知常容＝（容，容）乃公＝（公，公）乃王＝（王，王）乃天＝（天，天）乃道......沕（没）身不怠（怠＝殆）。大（太）上下知有之，其次親譽之，其次畏之，其下母（侮）之。信不足，案有不信。......其貴言也。成功遂事，而百省（姓）胃（謂）我自然。故大道廢，案有仁義，知（智）快（慧）出，案有大偽，六親不和，案有畜孝茲（慈）......邦家閔（泯）亂，案有貞臣。絕聲（聖）棄知（智），民利百負（倍）。絕仁棄義，民復畜（孝）茲（慈）。絕巧棄利，盜賊无（無）有。此三言也，以爲文未足，故令之有所屬。見素抱【樸】......憂。唯與訶，其相去幾何？美與惡，其相去何若？人之畏，亦不......若鄉（饗）於大牢，而春登臺。我泊焉未兆，若......我獨遺......

邦家閔（泯）亂，案有貞臣：傳世本作『國家昏亂，有忠臣』。閔，讀爲『泯』之異體，讀爲『泯』。《書·康誥》：『天惟與我民彝大泯亂。』

自『絕聖棄智，民利百倍。絕巧棄利，盜賊無有。絕爲棄慮，民復季子』至『絕巧棄利，盜賊无（無）有』，郭店楚簡《老子》本作『絕智棄辨，民利百倍。絕巧棄利，盜賊无有。絕僞棄慮，民復季子』，與帛書本大不相同，應近於《老子》原文。而現在所見之帛書本爲戰國後期激烈的莊子後學所竄改並調整文句次序，而改動後的本子被後人接受襲用。

見素抱樸：絲未染色爲『素』，木未雕琢成器爲『樸』，皆物之本質。《韓非子·解老篇》：『凡德者以無爲集，以無欲成，以不思安，以不用固。』

唯與訶，二者相對。《說文·言部》：『訶，大言而怒也。』『唯』爲應諾之聲，『訶』爲責怒之詞。

若鄉（饗）於大牢，而春登臺：此指世俗之人縱情恣欲，享樂無度，如饗用太牢盛宴，如春日登臺貪歡。

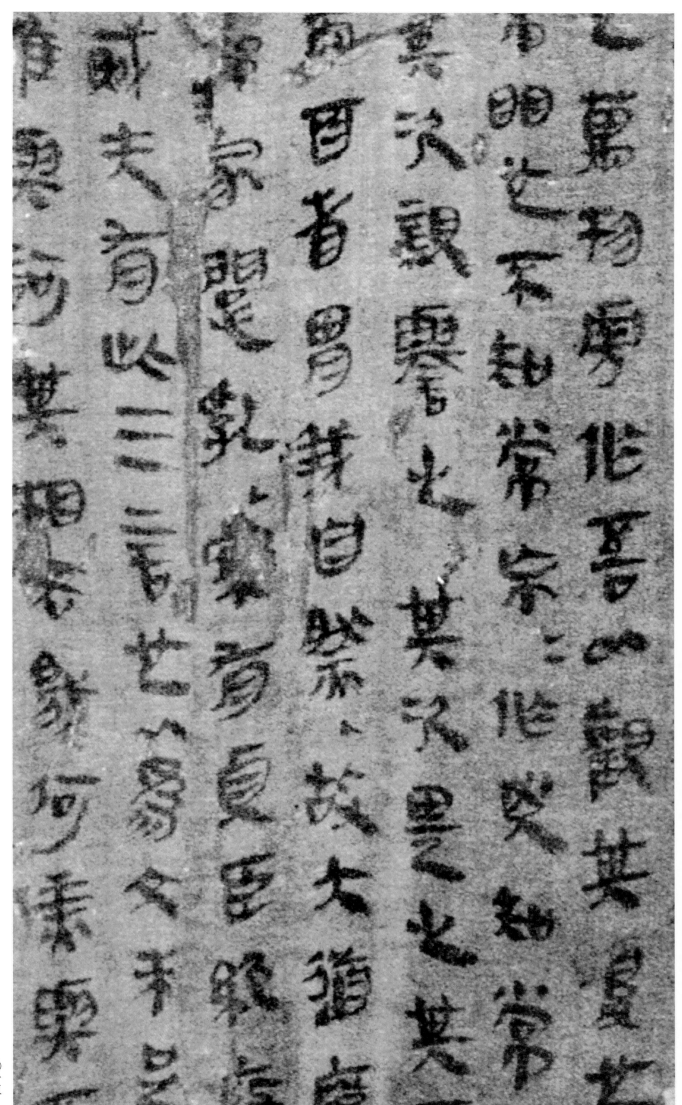

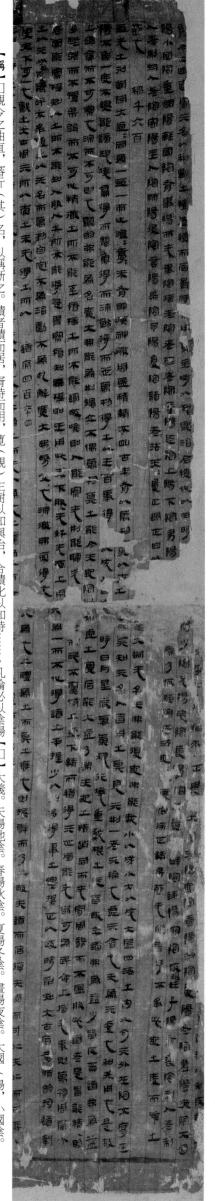

【稱】口觀今之曲直，審元(其)名，以稱斷之。積者積而居，胥時而用，寬(觀)主樹以知與治，合積化以知時……凡論必以陰陽【口】大義。天陽地陰。春陽秋陰。夏陽冬陰。晝陽夜陰。大國【陽】，小國【陰】。重國陽，輕國陰。有事陽而无事陰。信(伸)者陽(陽)而屈者陰。主陽臣陰。上陽下陰。男陽【女陰】。父【陽】【子】陰。兄陽弟陰。長陽少【陰】。貴陽賤陰。達陽窮(窮)陰。取(娶)婦姓(生)子陽，有喪陰。制人者陽，(制)人者陰。制於人者陰。客陽主人陰。師陽役陰。言陽黑(默)陰。予陽受陰。諸陽者法天=(天，天)貴正，過正曰詭，【口口口】祭乃反。諸陰者法地=(地，地)之德安徐正靜，善予不爭。此地之度而雌之/節也。《稱》千六百/

【道原】恒先之初，迥同大(太)虛=(虛。虛)同爲一，恒一而止。濕=(濕濕)夢=(夢夢)，未有明晦。神微周盈，精靜不熙。古(故)未有以，萬物莫以。古(故)无有刑(形)，太迥无名。天弗能復(覆)，地弗能載。小以成小，大以成大。盈四海之内，又包其外。在陰不腐，在/陽不焦。一度不變，能適規(蚑)僥(蟯)，鳥得而蜚(飛)，魚得而流(遊)，獸得而走。萬物得之以生，百事得之以成。人皆以之，莫知元(其)名。人皆用之，莫見元(其)刑(形)。一者元(其)號也。虛元(其)舍也，无爲元(其)素也，和其用也。是故/上道高而不可察也，深而不可測也。顯明弗能爲名，廣大弗能爲刑(形)，獨立不偶，萬物莫之能令。天地陰陽，(四)時日月，星辰雲氣，規(蚑)行僥(蟯)重(動)，戴根之徒，皆取生，道弗爲益少；皆反焉，道弗爲益/多。堅强而不撌，柔弱而不化。精微之所不能至，稽極之所不能過。故唯耶(聖)人能察無刑(形)，能聽无【聲】。知虛之實，后(後)能大(太)虛。乃通天地之精，通同而无閒，周襲而不盈。服此道者，是胃(謂)能精。明/者固能察極，知人之所不能知，人服人之所不能得。是胃(謂)察稽知口極。耶(聖)王用此，天下服。无好无亞(惡)。上用口口而民不麋(迷)惑(惑)。上虛下靜而道得元(其)正。信能无欲，可爲民命。上信无事，則萬物周扁(遍)/元(其)分，而萬民不爭。授之以元(其)名，而萬物自定。不爲治勸，不爲亂解(懈)。廣大，弗務及也；深微，弗索得也。夫爲一而不化。得道之本，握少以知多；得事之要，操正以政(正)畸(奇)。前知大/古(太)古，后(後)口精明。抱道執/度，天下可一也。觀之大(太)古，周元(其)所以。索之未无，得之所以。《道原》四百六十四/

【稱】本篇是許多諺語、格言的彙集，體裁類似《淮南子》的《説林》、《説山》以及《銀雀山漢簡·要言》、《郭店楚簡·語叢》、上博簡《用曰》等，根據這一體例，「稱」當即稱引、稱述之義。

【道原】《文子》有《道原》篇，其名與帛書同。本篇端首云「恒先之初」，論道之初始。上博簡有《恒先》篇。裘錫圭説，「恒先」應讀爲「亙(極)先」，即「最先」、「最初」。

主陽臣陰。上陽下陰。男陽【女陰。父】陽【子】陰。《春秋繁露·基義》：『君爲陽，臣爲陰。父爲陽，子爲陰。夫爲陽，妻爲陰。』

客陽主人陰。客指征伐人者。

地之德安徐正靜，柔節先定，善子不爭。學者指出，傳世文獻有類似文句，如：《六韜·大禮》：「文王曰：『主位如何？』太公曰：『安徐正靜，柔節先定，善與而不爭，虛心平志，待物以正。』《管子·勢》：『故賢者安徐正靜，善節先定，行於不敢，而立於不能。』

稱述之義。本篇是很多條諺語、格言的彙集，根據其體例，『稱』應爲稱引，義相近。

恒先。馬王堆帛書初發表時釋爲『恒無』，後李學勤改釋爲『恒先』，又裘錫圭釋爲『亟（極）先』，意思是『最先』、『最初』。

濕濕。『濕』字疑爲『混』字之誤。『夢夢』，可讀爲『芒芒』。《莊子·繕性》崔注：『昏昏芒芒，未分時也。』或說『濕濕夢夢』即『混混沌沌』，爲道的本初狀態。

未有明晦。《上海博物館藏戰國楚竹書（三）·恒先》：『虛靜爲弌，若寂夢夢，静同而未或明，未或滋生。』有學者認爲與此句文義相近。

（一），

神微周盈，精静不配（熙）……神微，神妙精微。周盈，謂充滿。精，精純。静，止也。熙，光明。不熙，昏暗不明。

《文子·道原》作『置』。

即（聖）人能察無刑（形），能聽无【聲】……《莊子·天地》：『夫王德之人，……視乎冥冥，聽乎無聲。』《淮南子·説林》：『視於無形，

萬物莫以……謂未有憑依。以，因，憑藉。

未有以……謂未有憑依。

一度不變。《淮南子·原道》：『是故聖人一度循軌，不變其宜。』語義相近。

鳥得而蜚（飛），魚得而流（遊），獸得而走，鳥以之飛。

道者……山以之高，淵以之深，獸以之走，鳥以之飛。』《淮南子·原道》：『夫

萬物得之以生，百事得之以成。《淮南子·原道》：『萬物弗得不生，百事弗得不成。』語義相近。

一者亓（其）號也。《淮南子·原道》：『所謂無形者，一之謂也。』

虛亓（其）舍也，無爲亓（其）素也。《淮南子·詮言》：『平者，道之素也。虛者，道之舍也。』

高誘注：『一者，道之本也。』語義相近。

上道高而不可察也，深而不可則（測）也。《淮南子·原道》：『夫道者，覆天載地，廓四方，柝八極，高不可際，深不可測，包裹天地，稟授無形。』察，應讀爲『際』，至也，接也。

規（蚑）行僥（蟯）重（動）。《新語·道基》：『蚑行喘息蝡飛蠕動之類，水生陸行根著葉長之屬。』又，《文選·頭陀寺碑文》注引《春秋元命苞》：『蚑行喙息，蝡動蝴蚩，根生浮著，含靈盛壯。』語義相近。戴根之徒：泛指各種植物。

堅強而不擴。《淮南子·原道》：『堅強而不轒。』高注：『轒，折。

若寂寞夢夢，静同而未或明，未或滋生……者，一人用之不聞有餘，天下行之不聞不足。』語義相近。

皆取也，道弗爲益少，皆反爲，道弗爲益多……《管子·白心》：『道

精，此（化）則爲生，下生五穀，上爲列星，流於天地之間謂之鬼神，藏於胸中謂之聖人。』《淮南子·天文》：『天地之襲精爲陰陽。』

人服人之所不能得：『服』字上『人』字可能是衍文。

是胃（謂）察稽知□極：『知』下原有一字，用朱筆塗去。『察稽』即核查考稽。極，道之至理

上虛下靜而道得亓（其）正……《管子·心術上》：『天之道虛，地之道靜，虛則不屈，靜則不變，不變則無過。

分之以亓（其）分，而萬民弗爭。授之以亓（其）名，而萬物自定……《尸子·發蒙》：『若夫名分，聖人之所審也……審名分，群臣莫敢不盡力竭智矣。天下之可治，分成也。是非之可辨，名定也。』又，《尹文子·大道上》：『名定則無不競，分明則私不行。』

勸，勸勉，努力。

廣大，弗務及也。深微，弗索得也。廣大，指『道』的範疇廣大。務追求，指『道』的精義深微。索，探求，求索。此兩句是説，『道』之義理廣闊無垠，却不需去追尋即可獲得，『道』之精義深微，却不需探求即可掌握。

前知大（太）古、后（後）□精明……大古，即太古，遠古。『後』下一字，或補爲『能』，可備一説。

抱道執度：帛書《經法·道法》：『故唯執道者，能上明於天之反，而中達君臣之半（畔），富密察於萬物之所終始，而弗爲主，故能至素至精，浩彌無形，然後可以爲天下正。』『抱道』即『執道』，指抱持著道。

道原：《文子》有《道原》篇，《淮南子》作《原道》，道的本原。

陽小閣閣重國陽輕國陽

人老制歸人吾銅密陽主

郡亡　　稻千六百

惡无生汉銅周大遠馬

陽不熊一更不復能踦規漢

上頭侖而不可解亡漆而不

坤能載小人求小文坟攴
見元物一春兵輪也虚志
八俟气重載根土皆歖坒
天此土精綢局而能周此
而猶得元正焙能部可人
人世浮事土能樂揮也人

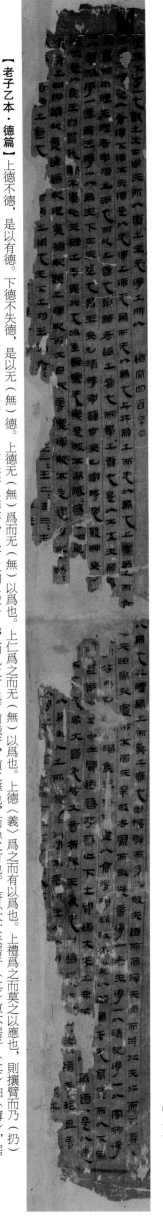

【老子乙本·德篇】上德不德，是以有德。下德不失德，是以无（無）德。上德无（無）爲而无（無）以爲也。上仁爲之而无（無）以爲也。上禮爲之而莫之以應也，則攘臂而乃（扔）之（後）德，失德而句（後）仁。失仁而後義。∠失義而後∠禮。夫禮者，忠信之泊（薄），而亂之首也。∠前識者，道之華也，而愚之首也。是以大丈夫居亓（其）厚不居亓（其）泊（薄），居亓（其）實而不居亓（其）華。故去罷（彼）而取此。昔得一者，天得一以清，地得一以寧，神得一以霝（靈），浴（谷）得一以盈，侯王得一以爲天下正。亓（其）至也，胃（謂）天毋（無）已（以）清將恐蓮（裂），地毋（無）已（以）寧將恐發，神毋（無）已（以）霝（靈）將恐歇，浴（谷）毋（無）已（以）盈將恐渴（竭），侯王毋（無）已（以）貴以高將恐欮（蹶）。故必貴以賤爲本，必高矣（以）下爲夫是以侯王自胃（謂）孤、寡、不穀，此亓（其）賤之本與（歟）？非也。故至數與（譽）无（無）與（譽）。是故不欲祿＝（祿祿）若玉，硌＝（硌硌）若石。上【士聞】道，堇（勤）能行之。中士聞道，若存若亡。下士聞道，大笑之。弗笑，【不足】以爲道。是以建（建）言有之曰：明道如費（昧），進道如退，夷道如類（纇）。上德如浴（谷），大白如辱（黷），廣德如不足，建德若愉（偷），質真若口（渝），大方无（無）隅（隅），大器免（晚）成，大音希聲，天象无（無）坓（形），道段（褒）无（無）名。夫唯道，善始且善成。∠反也者，道之動（動）也。【弱也】者，道之用也。天下之物生於有（有），生於无（無）。

道生一＝（一，一）生二＝（二，二）生三＝（三，三）生萬＝物＝（萬物，萬物）……以爲和。

上德不德，是以有德。《韓非子·解老篇》：『德者內也。』『上德不德』，言其神不淫於外則身全，身全之謂德。德者，得身也。凡德者，以無爲集，以無欲成，以不思安，以不用固。爲之欲之，則德無舍，德無舍則不全。故曰『上德不德，是以有德』。

【德】字原用硃筆塗改，乃書寫有誤改寫，但改寫之字後又脫落。今據各本訂正爲『義』。

忠信之薄也，而亂之首也。『禮』是飾非而行偽的根源，造成本廢末興，詐偽日盛，邪應爭生，所謂禮行德喪仁義失，故曰『亂之首』。

前識者，前人而識也。舊注云：『前識者，役其智力以營庶事，雖得其情，姦巧彌密，愈喪篤實。』下文之『一』均指『道』。

昔得一者：『昔，始也。』一，數之始而物之極也。

侯王毋（無）已（已）貴以高將恐欮（蹶）：侯王不能保持低位的高貴，將會垮臺亡國。

不穀：不善，諸侯謙稱。

輿：甲本作『與』，傳世本或作『譽』，輿、與、皆讀爲『譽』。

祿祿若玉，硌硌若石：《後漢書·馮衍列傳》：『不硌硌如玉，落落如石。』注云：『玉貌碌碌，硌爲人所貴，石形落落爲人所賤。』

上士聞道，堇能行之：堇，傳世本作『勤』。舊注云：『上士聞道，自勤苦竭力而行之。』學者或讀『堇』爲『僅』。

中士聞道，若存若亡。舊注云：『中士聞道，治身以長存，治國以太平。欣然而存之。退見財色榮譽，或於情欲而復亡之也。』

下士聞道，大笑之：舊注云：『下士貪狠多欲，見道柔弱謂之恐懼，見道質樸謂之鄙陋，故大笑之。』

明道如費（昧）：傳世本作『明道如昧』。《說文·目部》：『費，目不明也，從目，弗聲。』

夷道如類（纇）：夷，平，類，不平。

辱（黷）：黑垢。

廣德如不足：言廣德之人，謙下卑弱，若不足也。

建德若揄（偷）：『建』通『健』。言剛健之德，反若偷懶。

反也者，道之動也：『反』，反復，反歸其始，反歸其真，道所以動。

弱也者，道之用也：柔弱之道，爲道成之用。

道生一，一生二，二生三：一即太極，爲道始所生，二即『兩儀』，一生陰與陽，天地氣合而生和，二生三，即陰陽生和氣濁三氣分爲天地人。

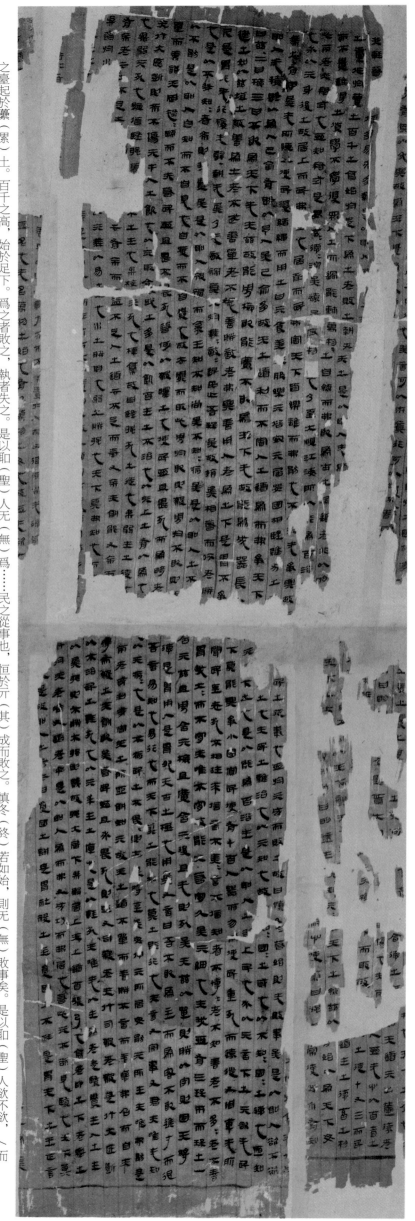

之臺起於虆（累）土。百千之高，始於足下。爲之者敗之，執者失之。是以耵（聖）人无（無）爲……民之從事也，恒於亓（其）成而敗之。慎冬（終）若始，則无（無）敗事矣。是以耵（聖）人欲不欲，〳而

不貴難得之貨，學不學，復眾人之所過，能輔萬物之自然，而弗敢爲。古之爲道者，非以明……愚之也。夫民之難治也，以亓（其）知（智）也。故以知（智）國＝（國，國）之賊也；以不知（智）國＝（國，國）

之德也。恒知此兩者，亦稽式也。恒知稽式，是胃（謂）玄＝德＝（玄德。玄德）深矣，遠矣，〳與物反也，乃至大順。江海之所以能爲百浴（谷）王者，以亓（其）

（谷）王：是以耵（聖）人之欲上民也，必以亓（其）言下之；亓（其）欲先民，〳……也，必以亓（其）身後之。故居上而民弗重也，居前而民弗害。天下皆樂誰（推）而弗猒（厭）

與（歟）？故天下莫能與争。小國寡民，使有十百人器而勿用，使民重死而遠徙，又（有）周車无（無）所乘之，有甲兵无（無）所陳之，使民復結繩而用之。甘亓（其）食，美亓（其）服，樂亓（其）

俗，安亓（其）居。㷖（鄰）國相望，雞犬之【聲相】聞，民至老死不相往來。信言不美，美言不信。知者不博＝（博，博）者不知。善者不多＝（多，多）者不善。

已俞（愈）有；既以予人矣，己俞（愈）多。故天之道，利而不害。人之道，爲而弗争。天下【皆】胃（謂）我大＝（大，大）而不宵（肖）。夫唯不宵（肖），故能大。若宵（肖），久矣亓（其）細也夫。我恒

有三琛（寶），市（持）而琛（寶）之：一曰茲（慈），二曰檢（儉），三曰不敢爲天下先。夫茲（慈），故能勇；檢（儉），敢（故）能廣；不敢爲天下先，故能爲成器長。今舍亓（其）茲（慈），且勇；舍亓（其）

（其）檢（儉），且廣；舍亓（其）後，且先，則死矣。夫茲（慈），以單（戰）則勝，以守則固。天將建之，如以茲（慈）垣之。故善爲士者不武，善單（戰）者不怒，善朕（勝）敵者弗與，善用人者

爲之下。是胃（謂）不争【之】德，是胃（謂）用人，是胃（謂）肥（配）天，古之極也。用兵有言曰：吾不敢爲主而爲客，不敢進寸而退尺。是胃（謂）行无（無）行，攘无（無）臂，執无（無）兵，

乃（扔）无（無）敵。禍莫大於无（無）【之】＝敵＝（敵，無敵）近○亡吾琛（寶）矣。故抗兵相若，而依（哀）者朕（勝）【矣】。吾言甚易知也，甚易行也，而天下莫之能知也，莫之能行也。

（其）下。夫唯无（無）知，〳……也，則我貴矣。是以耵（聖）人被褐而裹玉。知不知，尚矣；不知＝（知，知）不知，病矣。是以耵（聖）人之不＝病＝（病，病）也，以亓（其）病＝（病，病）

是以取此。民不畏＝（畏，畏）威，則大畏（威）將至矣。毋伸（狎）亓（其）所居，毋猒（厭）亓（其）所生。夫唯弗猒（厭），是以不猒（厭）。是以耵（聖）人自知而不自見也，自愛而不自貴也。故去罷

也。是以不病。勇於敢則殺，勇於不敢則栝（活）。此兩者，或利或害。天之所亞（惡），孰知亓（其）故？天之道，不單（戰）而善朕（勝），不言而善應，弗召而自來，單（坦）然而善謀。天罔（網）

（彼）取此。民之不畏死，奈何以殺瞿（懼）之也？使民恒且畏死，而爲畸（奇）者，【吾】得而殺之，夫孰敢矣！若民恒且必畏死，則恒又（有）司殺者殺。夫代司殺者殺，是代

恢＝（恢恢），疏而不失。若民恒且○不畏死，若何以殺瞿（懼）之也？民之飢也，以亓（其）上之有以爲也，是以飢。百生（姓）之不治也，以亓（其）上之有以爲也，【是】以不治。民之輕死也，

大匠斲，則希不傷亓（其）手。人之飢也，以亓（其）取食饯（稅）之多，是以飢。

者，是賢貴生。人之生〳也柔弱，亓（其）死也柟信堅強。萬【物草】木之生也柔粹（脆），亓（其）死也楂（枯）槀（槁）。故曰：堅強，死之徒也；柔弱，生之徒也。〳木強則竸，〳故

下亰能興争小□廁所
臀所至走乞人不相往来
我大而不罗夫唯
胃我大而不□舍天嶽且唯
天莿且男舍天且
彿是胃用人是胃□□
吾言昜知乞昜□□

……【道】可道……恒名也。无（無）名，萬物之始也。有名，萬物之母也。故恒无（無）欲也……以觀其眇（妙）。常有欲以觀其所噭（徼）。兩者同出，異名同胃（謂）；玄之又玄，衆眇（妙）之門。天下皆知美之爲美，〼亞（惡）已，皆知善之爲善，斯不善矣。【有無相】生也，難易之相成也，長短之相刑（形）也，高下之相盈也，音聲之相和也，先後之相隋（隨），恒也。是以聲（聖）人居无（無）爲之事，行不言之教，萬物昔（作）而弗始也，爲而弗侍（恃）也，成功而弗居也。夫唯弗居，是以弗去。不上（尚）賢，〼使民不爭。不貴難得之貨，使民不爲盜。不見可欲，使民不亂。是以聲（聖）人之治也，虛六（其）心，實六（其）腹，弱六（其）志，強六（其）骨，恒使民无（無）知无（無）欲也，使夫〼知不敢，弗爲而已，則无（無）不治矣。道沖，而用之有（又）弗盈也。淵呵佁（似）萬物之宗。銼（挫）其兌（銳），解其芬（紛），和其光，同其塵。湛呵佁（似）或存。吾不知六（其）誰之子也，象帝之先。天地不仁，〼以萬物爲芻狗；聲（聖）人不仁，〼以百姓爲芻狗。天地之䦪（間），六（其）猷（猶）橐籥輿（歟）？虛而不淈（屈），動而俞（愈）出。多聞數窮（窮），不若守於中。浴（谷）神不死，是胃（謂）玄牝＝（玄牝）。玄牝＝（玄牝）之門，是胃（謂）天地之根。緜＝（緜緜）呵六（其）若存，用之不堇（勤）。天長地久。天地之所以能長且久者，以〼其不自生也，故能長生。是以聲（聖）人退六（其）身而身先，外六（其）身而身存。不以六（其）无（無）私與（歟）！故能成其私。上善如水＝（水，水）善利萬物而有爭，居衆人之所亞（惡），故幾於道矣。居善地，心善淵，予善天，言善信，正（政）善治，事善能，動善時。夫唯不爭，故无（無）尤。植（持）而盈之，不若六（其）已（已）。揣（揣）而允（銳）之，〼不可長葆（保）也；金玉盈室，莫之能守也；貴富而驕，自遺咎也。功遂身退，天之道也。戴（載）營袙（魄）抱一，能毋離乎？槫（摶）氣至柔，能嬰兒乎？脩（修）除玄監（鑒），能毋疵乎？愛民栝（活）國，能毋以知（智）乎？天門啓闔，能爲雌乎？明白四達，能毋以知乎？生之，畜之，生而弗有，長而弗宰也，是胃（謂）玄德。卅（三十）福（輻）同一轂，當六（其）无（無），有車〼之用也。撚（埏）埴而爲器，當其无（無），有埴器之用也。鑿戶牖，能爲室，當六（其）无（無），〼有室之用也。故有之以爲利，无（無）之以爲用。五色使人目盲，馳騁田臘（獵）使人心發狂，難得之貨〼使人之行仿（妨）。五味使人之口爽，五音使人耳【聾】，是以聲（聖）人之治也，爲腹而不爲目，故去彼而取此。弄（寵）辱若驚，貴大患若身。何胃（謂）弄（寵）辱若驚？弄（寵）之爲下也，得之若驚，失之若驚，【是】胃（謂）弄（寵）辱若驚。何胃（謂）貴大患若身？吾所以有大患者，爲吾有身也。及吾无（無）身，有何患？故貴爲身於爲天下，若可以寄天下矣。愛以身爲天下，女（如）可以寄天下也。視之而弗見，命之曰微。聽之而弗聞，命之曰希。〼搰（捪）之而弗得，命之曰夷。三者不可至（致）〼計（詰），故緄而爲一＝（一，一）者，六（其）上不謬，六（其）下不惚，尋＝（尋尋）呵不可命復歸於无（無）物。是胃（謂）无（無）狀之狀，无（無）物之象，是胃（謂）沕（惚）望（恍）。隋（隨）而不見其後，迎而不見〼其首。口執今之道，以御今之有，以知古始，是胃（謂）道紀。古之口爲道者，微呵（妙）玄達，深不可志（識）。夫唯不可志（識），故强爲之容：豫（豫）呵六（其）若冬涉水，猷（猶）呵六（其）若畏四𠦝（鄰），嚴呵六（其）若客，涣呵六（其）若淩澤（釋），𣶒（沌）呵六（其）若樸，湷呵六（其）若濁，湷呵六（其）若浴（谷）。濁而精（靜）之，徐清；女〈安〉以重（動）之，徐生。葆（保）此道〼者不【欲盈。】是以能敝（敝）而不成。致虛極也，守靜（靜）督也。萬物旁（並）作，吾以觀其復也。天物〼

祜=（魂魂），各復歸六（其）根，靜=（靜，靜），是胃（謂）復=命=（復命。復命，）常也，知常，明也。不知常，芒=（妄，妄）作凶。知常容=（容，容）乃公=（公，公）乃王【=】（王，【王】）

【乃】天=（天，天）乃【久】，道乃【久】，沒身不殆。大（太）上下知又（有）【之】，其【次】親而譽之，六（其）次畏之，六（其）下母（侮）之。信不足，安（案）有不信。猷（猶）呵其貴言也，成功遂事，而百姓胃（謂）我自然。故大道廢，安有仁義；知（智）慧出，安有大【偽】；六親不和，安有孝茲（慈）；國家閬乳（亂），安有貞臣。絕耶（聖）棄知（智），而民利百倍；絕仁棄義，而民復孝茲（慈）；

絕巧棄利，盜賊无（無）有。此三言也，以爲文未足，故令之有所屬，見素抱樸，少厶（私）而寡欲。絕學无（無）憂。唯與呵，其相去幾何？美與亞（惡），其相去何若？人之所畏，亦不可以不畏人。望（恍）呵其未央才（哉）！衆人巸=（熙熙），若鄉（饗）於大牢，而春登臺。我博（泊）焉未垗（兆），若嬰兒未咳。纍=（累）呵，如无（無）所歸。衆人皆又（有）余（餘），我【獨遺。我】愚

人之心也，湷=（沌沌）呵！鬻（俗）人昭=（昭昭），我獨閩（閩）呵。鬻（俗）人察=（察察），我獨閩=（閩閩）呵。湷（沌）呵其若海，望（恍）呵其若无（無）所止。衆人皆有以，我獨門（頑）以鄙。吾欲獨異於人，而貴食母。孔德之容，唯道是從。道之物，唯望（恍）唯沕（惚）。沕=（惚）呵望=（恍）呵，中又（有）象呵。望=（恍）呵沕=（惚）呵，中有物呵。幼（窈）呵冥呵，

（頑）以鄙。六（其）情甚真。六（其）中有信。自今及古，六（其）名不去，以順衆父。吾何以知衆父之然也？以此。炊者不立。自視（示）者不章（彰），自見者不明，自伐者无（無）功，自矜者不長。六（其）在道

也，曰『粽（餘）食贅行』。物或亞（惡）之，故有欲者弗居。曲則全，汪（枉）則正，窪則盈，獘（敝）則新，少則得，多則惑。是以耶（聖）人執一，以爲天下牧。不自視（示）故章（彰），不

自見也故明。不自伐故有功，弗矜故能長。夫唯不爭，故莫能與之爭。古之所胃（謂）曲全者，幾語才（哉）？誠金（全）歸之。希言自然。飄風不冬（終）朝，暴雨不冬（終）日。孰爲此？天地而弗能

久，有（又）兄（況）於人乎？故從事而道者同於道，德（得）者同於德（得），失者同於失。同於德（得）者，道亦德（得）之。同於失者，道亦失之。有物昆（混）成，先天地生。蕭（寂）呵漻（寥）呵，獨立

而不玹（改），可以爲天地母。吾未知六（其）名也，字之曰『道』。吾強爲之名曰大=（大。大）曰筮=（逝，逝）曰遠=（遠，遠）曰反（返）。道大，天大，地大，王亦大。國（域）中有四大，而王居

一焉。人法地，地法天，天法道，道法自然。重爲輕根，靜爲趮（躁）君。是以君／子冬（終）日行，不遠六（其）甾（輜）重，雖有環官（館），燕處（處）則昭若。若

何萬乘之王而以身輕天下？輕則失本，趮（躁）則失君。善行者无（無）達跡，善言者无（無）瑕適（謫），善數者不用檮（籌）筞（策）。善〇閉者无（無）關籥（鑰）而不可啓也。善結者无（無）纆（繩）約而

不可解也。是以耶（聖）人恒善怵（救）人，而无（無）棄人，物无（無）棄財，是胃（謂）曳（襲）明。故善人＝（人，善人）之師；不善人，善人之資也。不貴其師，不愛其資，雖知（智）乎大迷，是胃（謂）

眇（妙）要。知其雄，守其雌，爲＝天＝下＝雞＝（爲天下雞。爲天下雞，）恒德不离（離），恒德不离（離），復歸於嬰兒。知其白，守其辱，爲＝天＝下＝浴＝（爲天下谷。爲天下谷，）恒德乃【足】，復歸於樸。知六（其）白，守六（其）黑，爲＝（爲天下式。爲天下式，）恒德不貣（忒），恒德不貣（忒），復歸於无（無）

極。樸散則爲器。耶（聖）人用則爲官長。夫大制无（無）割，將欲取天下而爲之，吾見其弗得已（已）。夫天下，神器也，非可爲者也，爲之者敗之，執之者失之。〇物或行或隋（隨），

或陪（培）或墮（挫），以道佐人主者，不以兵強

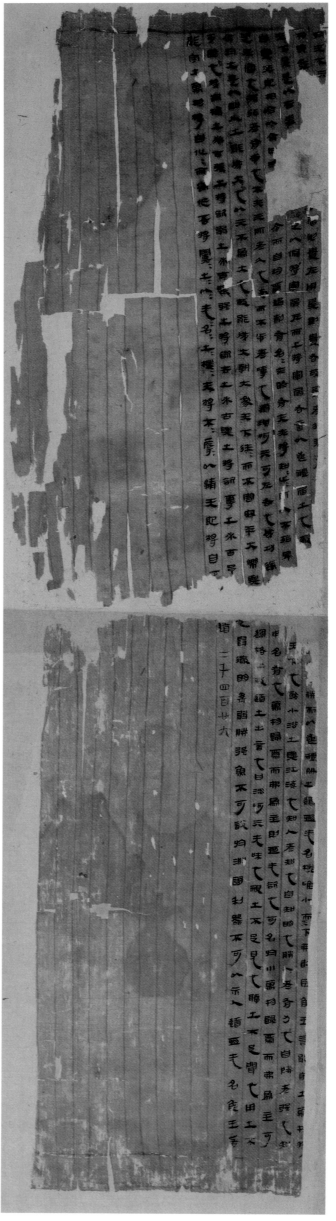
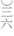

於天下。……棘生之。善有果而巳（已）矣，毋以取強焉。果而勿驕，果而勿矜（矜），果〔而勿〕伐，果而勿得巳居，是胃（謂）果而〔不〕強。物壯而老，胃（謂）之不＝（不道），不道蚤（早）巳（已）。

夫兵者，不祥之器也，〔物或亞（惡）〕……子居則貴左，用兵則貴右。故兵者非君子之器，……物或亞（惡）之，是以偏將軍居左，而上將軍居右，言以喪禮居之也。殺……立（涖）之，〔戰〕朕（勝）而以喪禮處（處）之。

始制有名，名亦既有，夫亦將知＝止（知止，知止）所以不殆。卑（譬）道之在天下也，猷（猶）小浴（谷）之與江海也。

道恒无（無）名，楅唯（雖）小而天下弗敢臣。侯王若能守之，萬物將自賓。天地相合，以俞（逾）甘洛（露），民莫之〔令〕而自均焉。

知人者，知（智）也；自知，明也。朕（勝）人者，有力也；自朕（勝）者，強也。知足者，富也。強行者，有志也。不失六（其）所者，久也。死而不忘者，壽也。

道瀜（汎）呵六（其）可左右也。成功遂事而弗名有也。萬物歸焉而弗爲主，則恒无（無）欲也，可名於小。萬物歸焉而弗爲主，可〔命（名）〕於大。是以耶（聖）人之能成大也，以六（其）不爲大也，故能成大。

執大象，天下往；往而不害，安平太（泰）。樂與〔餌〕，過格（客）止。故道之出言也，曰淡呵六（其）无（無）味也，視之不足見也，聽之不足聞也，用之不足既也。

將欲擒（翕）之，必古（固）張之。將欲弱之，必古（固）強之。將欲去之，必古（固）與（舉）之。將欲奪之，必古（固）予〔之〕。是胃（謂）微明。柔弱朕（勝）強。魚不可說（脫）於淵，國之利器不可以示人。

道恒无（無）名，侯王若能守之，萬物將自化＝（化。化）而欲作，吾將闐（鎮）之以無＝名之＝（無名之，無名之）樸，〔鎮之以無名之樸〕，夫將不＝（不辱）以靜（靜），天地將自正。〔《道》二千四百廿六〕

視之不足見也，聽之不足聞也，用之不足既也。足，得。舊注云：『道無形，非若五色，有青黃赤白黑可得見也。道非若五音，有宮商角徵羽可得聽聞也。用道治國則國安民昌，治身則壽命延長，無有既盡時也。』

辱：通『欲』。傳世本作『欲』。

二千四百廿六：帛書《老子》乙本《德》三千四十一字，《道》二千四百廿六字，共計五千四百六十七字，與傳世本各種版本字數皆不能相合。

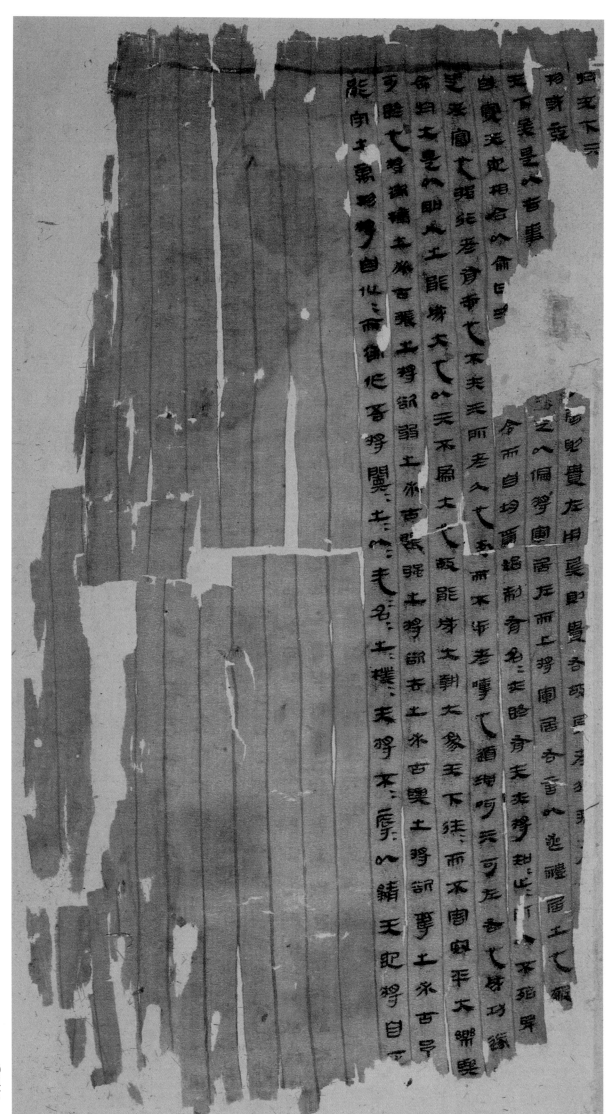

道二千四百廿六

歸元根曰靖是胃復命常

之賣售亡戒而緣軍而百

之龏和溫賦毛亡扁亡之亡扁

與龏不敝而春莫蔓蔓莫膞貴

元亡鄉吕欲賜與歸人而賣食

句亡知虫亡飢亡此亡老

亡知常□亡知常□作

迬昌拼自終也土道體□育

扁夕未旦故令土有所屬見書

此草嬰兒未□嬰兒呼□无所

孔德土官唯道是從道土和唯

一袨老不軍自見老不自見的

嬰兒未咳嬰呀焰歸畢

德土窗唯循是洗循土𡈼唯睟

老不軍自見老不自的自代

自見亡故的不自代故育功

軍而循老同歸道德老同歸德

為土名曰大曰羌曰祿曰

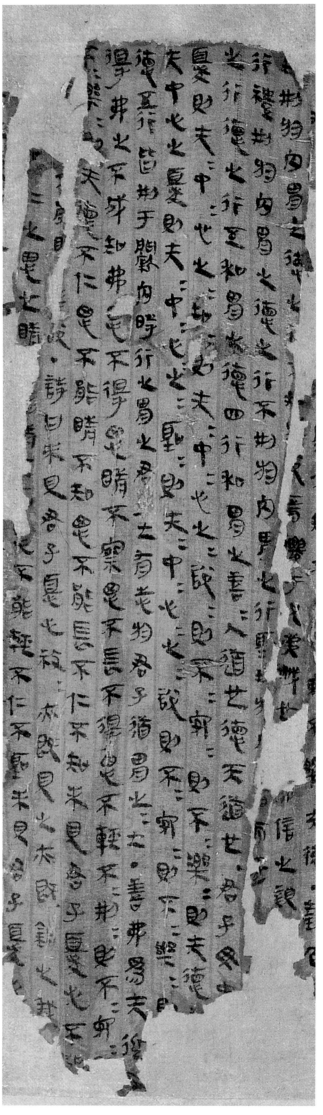

【五行】【一】·仁）刑（形）於内，胃（謂）之德之行；……〉知（智）刑（形）於内，胃（謂）之德之行；……〉行。禮刑（形）於内，謂之德之行；不刑（形）於内，謂之行。聖刑（行）於内，……〉之行。德之行五，和胃（謂）之德；四行和，胃（謂）之善。善，人道也；德，天道也。【君子】〉无中心之憂則无中心之智（智），无中心之智（智）則无中心之說（悦），无中心之說（悦）則不安，不安則不樂，不樂則无德。五行皆刑（形）于闕（厥）内，時行之，胃（謂）之君子。士有志於君子道，胃（謂）之〓（之一志）士。·善弗爲无近，知（智）弗思不得，思不〓（不精）不察，思不長不得，思不輕不刑〓（刑，不形）則不安，〓（不安）則〓（不樂不樂）則无德。不〓（不仁），思不能請（精）；不〓（不智），思不能長；不仁不智（智），未見君子，憂心〓……能說（悦）。詩曰『未見君子，憂心〓（惙惙）。亦既鉤（觏）之，我【心】說（悦）』。『此【之謂也】。不仁，【思】之不能請（精）；不〓（不聖），思不能輕。不仁不聖，未見君子，憂心□□〉

五行：本篇原無篇題，因篇首以『仁、義、禮、智、聖』爲『德之行五』。上世紀九十年代湖北荆門郭店楚墓出土簡牘有部分内容與本篇相似，首句有『五行』二字，整理者即以《五行》作爲篇題。帛書本篇也應稱爲《五行》。《五行》以『仁、義、禮、智、聖』爲『五行』，與金、木、水、火、土之五行有別。《荀子·非十二子》説：『案往舊造説，謂之五行，甚僻違而無類，幽隱而無説，閉約而無解』；『子思唱之，孟軻和之。世俗之溝猶瞀儒，嚾嚾然不知其所非也。』是《五行》當爲思孟學派的作品。

仁，指一種無形的或形而上的天道；經人領悟而成形於人内，心中。形，成形。仁，

心，即『德之行』。下四句同此。或引郭店竹簡本云：『聖智，禮樂之所由生也，五【行之所和】也。和則樂，樂則有德。』
四行：指仁、義、禮、智。馬王堆帛書《德聖》云：『四行成，善心起。四行形，聖氣作。』《禮記·喪服四制》：『恩者仁也，理者義也，節者禮也，權者智也。』
仁義禮智，人道具矣。
得（德）弗之不成〓之，有嚮往之意。
《詩》曰：詩句見《毛詩·召南·草蟲》：『未見君子，憂心惙惙。亦既見止，亦

既觏止，我心則悦。』

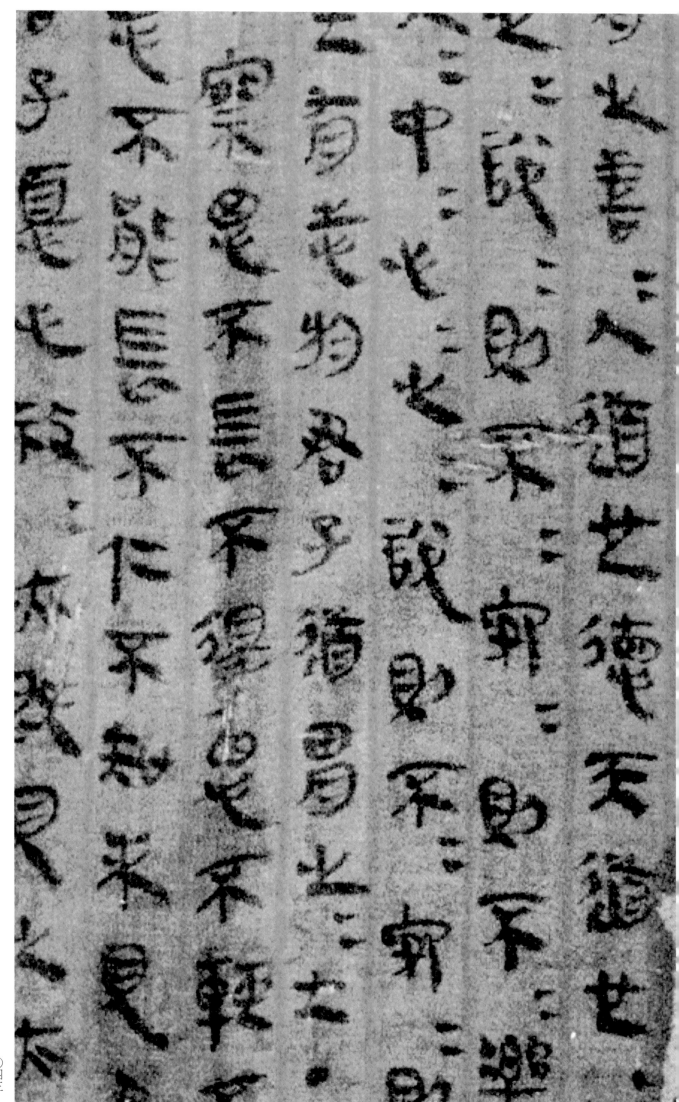

□□，既見君子，心不□□。〔仁之思也睛〕=（精，精）則察=（察，察）則安=（安，安）則溫=（溫，溫）則

得=（得，得）則不=（不忘，不忘）則□則刑=（形，形）則知（智）。・聖之思也涇=（輕，輕）則刑（形）・憂〈愛〉=（愛，愛）〔不〕則王〈玉〉色=（玉，玉色）則仁。知（智）之思也長則

言=（玉）、〔音〕=（玉）。『尸（鳲）㒹（鳩）在桑，其子七氏（兮）。叔（淑）人君子，其宜一氏（兮）。』能為一，然后（後）能為君=子=（君子，君子）慎其獨……／□于蟁（飛），鳷池其羽，

袁（遠）送于野。瞻望弗及，汲（泣）沸（涕）如雨。』能鳷池其羽然……／至哀，君子慎六（其）獨也。／君子之為善也，有與始也。金聲，君子，

善也；王〈玉〉言〔音〕，聖也。善，人道也；德，／天道也。唯有德者然苟□能金聲而玉振之『之』。不謦不＝説＝（不悦，不悦）不＝戚＝（不戚，不戚）不＝親＝（不親，不親）不＝愛＝（不愛，不愛）／不＝果＝（不

果，不簡）不＝行＝（不行，不行）不義。不袁（遠）不＝敬＝（不敬，不敬）不＝嚴＝（不嚴，不嚴）不＝尊＝（不尊，不尊）不，／不＝聖＝（不聖，不聖）不知（智）不仁，不安

不樂，不樂无德。・顏（顏）色容……／

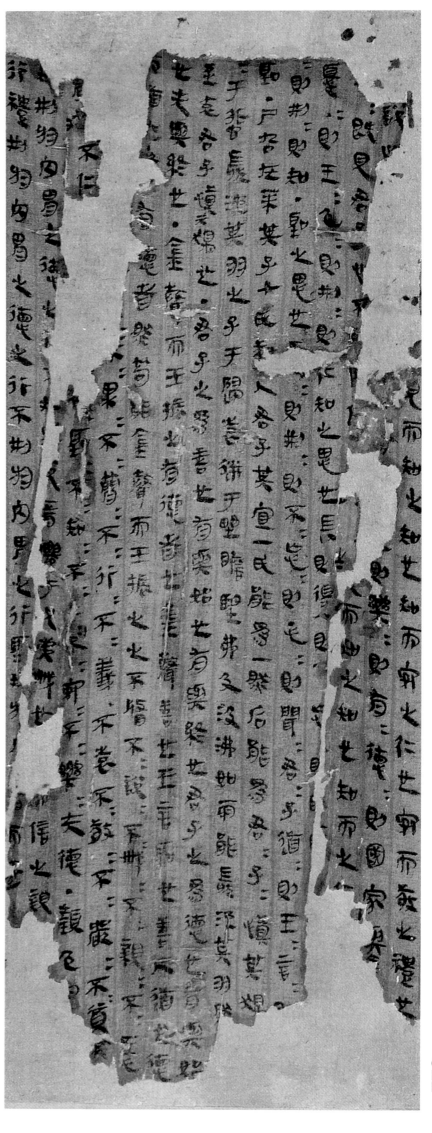

『鳲鳩在桑』四句：《毛詩・曹風・鳲鳩》：『鳲鳩在桑，其子七兮。淑人君子，其儀一兮。』……君子慎其獨……：《禮記・中庸》『君子慎其獨也』，鄭玄注：『慎獨者，慎其閒之所為。』金聲而玉振之：《孟子・萬章下》曰：『孔子之謂集大成。集大成也者，金聲而玉振之也。金聲也者，始條理也；玉振之也者，終條理也。始條理者，智之事也；終條理者，聖之事也。』

一分。』

『□＝于飞』四句：《毛詩・邶風・燕燕》……『燕燕於飞，差池其羽。之子於歸，遠送于野。瞻望弗及，泣涕如雨。』

能　　民　聖　有　　前　而王　不
　　　能　能　　　　　　七　不
問　　　　弗　銘　謂　七　七　行
　　　一　　之　　　　　　　　
　　　聚　多　　　　　軍　帽　畫
　　　石　沒　之　世　　　　　不
　　　能　沸　世　王　不　不　卷
　　　　　　　　　　　　　　不
　　　　　　　　　　　　　　致

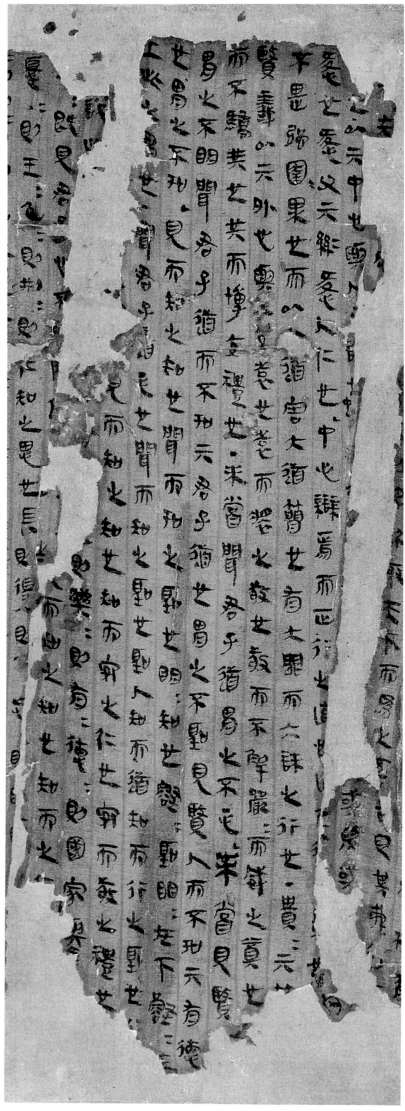

愛也。愛父，六〈其〉絲〈繼〉愛人，仁也。中心辯〈辨〉焉而正行之，直也。……〈不〉畏強围（禦），果也。而〈不〉以小道害大道，簡也。有大罪而大誅之，行也。貴（貴貴），六〈其〉等□〈賢〉，義

〈也〉。以六〈其〉外心與人交，袁（遠）也。袁（遠）而裝（莊）之，敬也。敬而不解（懈），嚴＝（嚴，嚴）而威之，尊也。【尊】而不驕，共（恭）也。共（恭）而博交，禮也。未嘗聞君子道，胃（謂）

之不聰；未嘗見賢【人】，胃（謂）之不聖。聞君子道而不知六〈其〉君子道也，胃（謂）之不聖。見賢人而不知六〈其〉有德〈也〉，胃（謂）之不智〈智〉也。見而知之，智也。聞而知之，聖也。明，

知〈智〉也。聖＝（聖，聖）人知而〈天〉道。知而行之，義也。

明＝（明明）在下，爇＝（赫赫）在〈上〉，此之胃（謂）也。・聞君子道，恩（聰）也。

知而安之，仁也。安而敬之，禮也。

……則樂＝（樂，樂）則有＝德＝（有德，有德）則國家與〈舉〉……

愛父，其繼愛人…猶言其次愛人。「繼」字即古本之「絲」，今寫作從絲右側有＝形，表示絲＝重復。

不畏強围…《毛詩·大雅·烝民》：「不畏彊禦。」《漢書·王莽傳》：「不畏彊围。」強與彊、围與禦並通。毛詩疏云：「不畏彊梁禦善之人。」

明＝（明明）在下，爇＝（赫赫）在〈上〉…《毛詩·大雅·大明》作「明明在下，赫赫在上」。爇、赫可通。

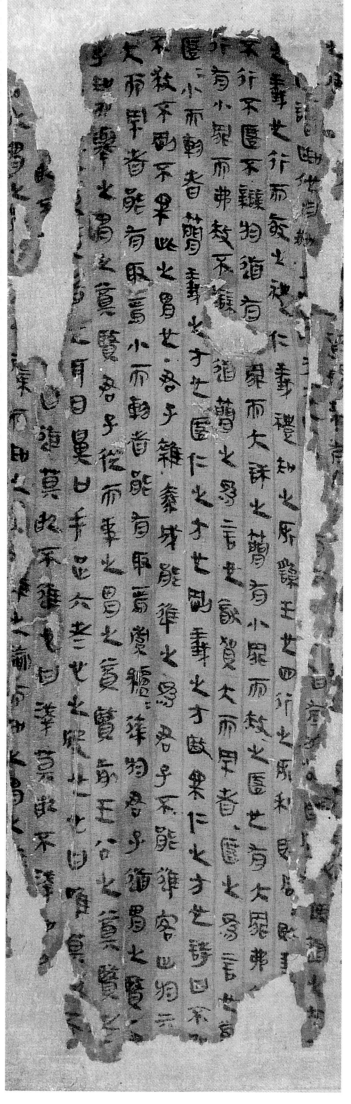

之，義也。行而敬之，禮〔也〕。仁義，禮〔知〕之所繇（由）生也。四行之所和，〔和〕則同＝（同，同）則善。……〉不行。不匿，不辯（辨）〔於〕道。有大罪而弗……〉行。有小罪而弗赦，不辯（辨）〔於〕道。簡，義之方也。匿之爲言也，大而罕者，猶〉匿＝（匿匿），小而軫者。簡，義之方也。匿，仁之方也。剛，義之方歧（也）。柔，仁之方也。詩曰：『不〔強〕，不剛不柔。』此之胃（謂）也。君子雜（集）泰（大）成能進之，爲君子，不能進，客（各）止於六〔其〕【里】。〉大而罕者，能有取焉，小而軫者，能有取焉。索繼＝（繼繼）達於君子道，胃（謂）之賢。〉君子知而舉之，胃（謂）之尊賢，君子從而事之，胃（謂）之尊賢〉前，王公之尊賢者〉〔也。後〕，士之尊賢者也。〉耳目鼻口手足六者，心之般（役）也。心曰唯，莫敢不〔唯〕。曰諾，莫敢不〔諾〕。曰進，莫敢不進。〉知之，胃（謂）之進之。諭（喻）而知之，胃（謂）之進之。辟（譬）而知之，胃（謂）之進之。……〉

詩曰：見《毛詩·商頌·長發》：『不兢不絿，不剛不柔。』『兢』，帛書作『強』。

索繼繼：形容詞，疑形容『大而罕者』與『小而軫者』經堅持努力而『達於君子之道』。或寫作『衡廬廬』、『乏膚膚』，其確切意義學者衆說紛紜，尚待進一步考證。

耳目鼻口手足六者，心之般也……』『般』，或徑釋爲『役』，此處字形仍爲『般』，『役』之譌寫。《意林》卷一引《子思子》：『君子以心導耳目，小人以耳目導心。』與『耳目鼻口手足六者，心之役也』意近。

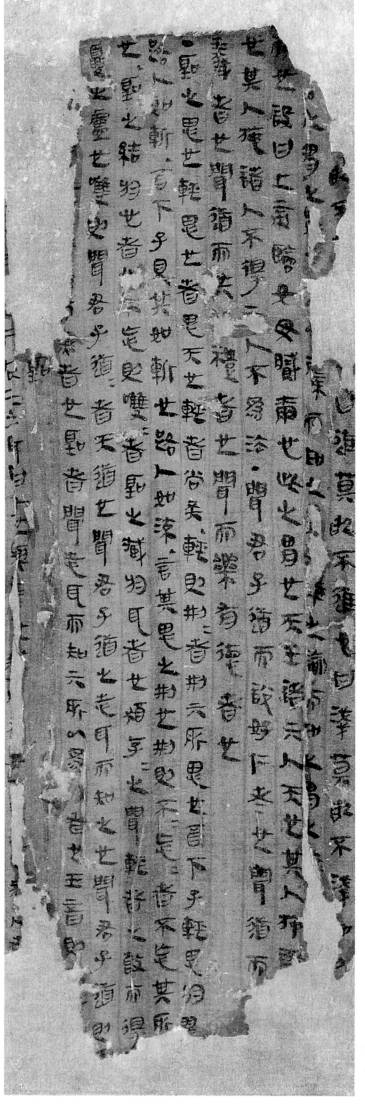

口也。設〈詩〉曰：『上帝臨女（汝），毋膩（貳）爾心。』此之胃（謂）也。天生諸六（其）人，天也。其人施諸……〉也。其人施諸人，不得六（其）人，不爲法。・聞道

而共（恭），【好】禮者也。聞道而樂，有德者也。〃・聖之思也輕。思也者，思天也，輕者，尚矣。輕則刑＝（形。形）六（其）所思也。酉下子輕思於翟，〈路〉人如斬，酉下子見

〈義〉者也。聞道而共（恭），【好】□禮也。/・聖之思也，思也者，不忘其所口／也，不忘則嗌＝（聽。聽）者，聖之藏（藏）於耳者也。猶孔＝（孔子）之閨輕者之鼓（剝）而得／

其如斬也，路人如流。言其思之也（形）則不＝忘＝（不忘不忘）者，不忘其所口／也，聖之結於心者也。閨君子道之志耳而知之也。閨君子道之志耳而知六（其）

夏之盧也。嗌（聽）則閨君子道＝（道。道）者天道也。閨君子道則玉／……而美者也，聖者閨志耳而知六（其）所以爲口者也。玉音則……／

〈設（詩）曰：《毛詩・大雅・大明》作：『上帝臨女，無貳爾心。』

酉下子輕思於翟，疑即柳下惠，酉、柳音近。《論語・微子》：『柳下惠爲士

師。』皇侃疏：『柳下惠，展禽也。士師，獄官也。』輕思於翟：其事不詳。

路人如斬、路人如流。《商君書・賞刑》：『三軍之士，止之如斬足，行之如流冰

〈水〉，三軍之士無敢犯犯禁者。』以『斬』、『流』對言。但此二句全句意義仍待研究。

鼓：即『剝』之古文剝的異體字。

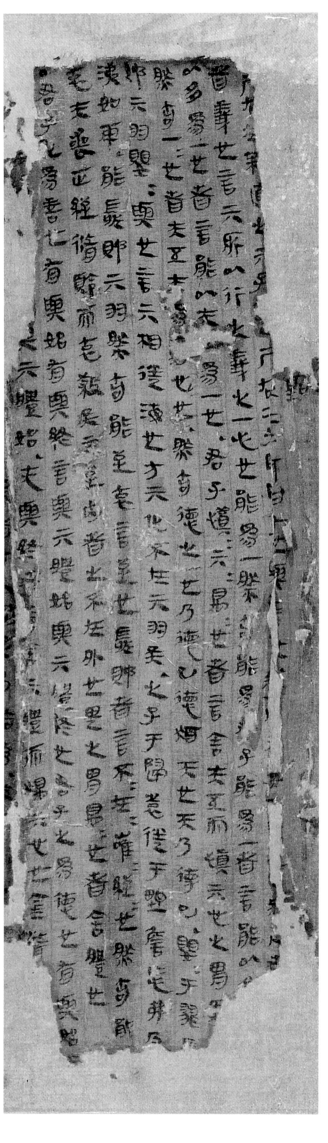

〔·〕尸（鳲）叴（鳩）在桑，直之。其子七也，尸（鳲）叴（鳩）二子耳，曰七也，與〈興〉言也。……〈興〉者義也。言六（其）所以行之義一心也。能爲一，然笱（後）能爲君子。能爲一者，言能以多〔爲一〕。〔·〕
以多爲一也者，言能以夫【五】爲一也。君子慎=六=（慎其獨）。慎其獨也者，言舍夫五而慎六（其）心之胃（謂）□□〈然笱（後）一=（一，一）也者，夫五〔夫〕爲□心也，然笱（後）德之一也，
乃德已。德猷（猶）天也，天乃德已。『嬰=（燕燕）于羅（飛），跿（差）跿（池）六（其）羽。之子于歸，袁（遠）送于野。詹
（瞻）忘（望）弗及，【泣】〈涕如雨。能跿（差）跿（池）六（其）羽，然笱（後）能至哀。言=不=在=（不在衰絰。不在衰絰）也，然笱（後）能【至】〈哀。夫喪，正絰脩領
而哀殺矣，言至內者之不在外也。是之胃（謂）蜀=（獨。獨）也者，舍（捨）體（體）也。〉·君子之爲善也，有與始，有與終。言與其體（體）始，與其體（體）終也。
（體）始。无（無）與終者，言舍六（其）體（體）而獨六（其）心也。金聲……〉

直：指文意自明，毋庸贅言。

海：或釋爲『晦』，或讀爲『瘠』，不可信。據『言其相
送海爺』，似應與『送』義相關。

嘡：假爲『衰』。衰絰爲古代居喪之服。『絰』是用苴麻做的扎在頭上的布帶。下文『正経脩領』即指衰経
布。

殺：減，降等。此指哀傷的程度降低了。

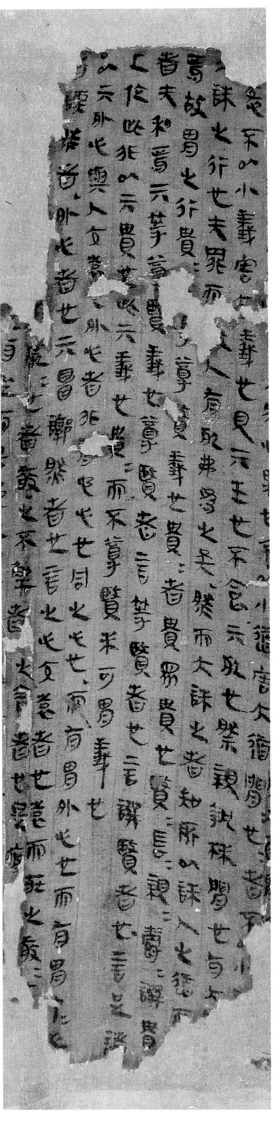

大〕愛，不以小義害大義也。見六（其）生也，不食六（其）死也。緣（然）親執株（誅），閒（簡）也。

故胃（謂）之行。貴二（貴貴），六（其）等尊賢，義也。貴二（貴貴）者，貴衆貴也。賢二（賢賢），長二（長長），親二（親親），爵二（爵爵），譔（選）貴（者無私焉。

等賢者也，言譔（選）諸〔上位。此非以六（其）貴也，此六（其）義也。／·以其外心與人交，袁（遠）也。外心者，非有它（他）心也。同之心也，而有

胃（謂）外心也，而有胃（謂）中二心。中二（中心）／者，讔然者。外心者也，六（其）□讔然者也，言之心交袁（遠）者也。袁（遠）而莊之，敬二（敬敬）也【者】……嚴二（嚴嚴）也者，敬之不解

（懈）者，□之責（積）者也。是厭……／

見其生也，不食其死也：『君子之於禽獸也，見其生不忍見

其死，聞其聲不忍食其肉。』帛書《五行》將『見其生也，不食其死也』作爲『小

愛』、『小義』，與《孟子》觀點不盡相同。

足，『古文……亦以爲足字』。『足』，讀爲『措』。措諸上位……《中

腸，下從止。《說文·疋部》：『疋，足也，上象腓

足：戰國及漢代文字中常與『足』相混，《說文·疋部》：

論·審大臣》：『故博求聰明睿哲君子，措諸上位，使執邦之政令焉。』

讔然：局促不伸貌。

□：似可讀爲『顓』。讔：義與『廓』近，開擴。

〇五四

……之。有（又）從而畏忌之，則夫聞（簡）何繇（由）至乎才（哉）？是必尊矣。尊……也。……

生於尊者。……禮也。伯（博）者辯也，言其能柏（博），然笱（後）禮也。……言尊而不有……已。事君與師長者，弗胃（謂）共（恭）矣，故斯（廝）役人之道……〈共（恭）焉。共（恭）

未嘗聞君子道，……【嗷】（聰）。同之聞也，獨不色然於君子之道，故胃（謂）之不嗷（聰）。未嘗見賢人胃（謂）之不明。同

主見也，獨不色賢人，故胃（謂）之不明。聞君子道而不知六（其）〈君子道也，胃（謂）人胃（謂）之不聖。

也，獨不色賢人，而不知六（其）〈天之道也，胃（謂）之不聖。

【謂】之不知（智）。見賢人而不色然，不知其所以為之，故胃（謂）之不知（智）。

也。見賢人而不色然，不知其所以為〈

閏而知之，聖也。閏之而【遂】知其天之道也，聖也。

閏而／知之，聖也。

見而知之，知（智）也。見之而遂知其所以為〈

見賢〈人而不知六（其）〈有惪（德）

色然：容色改變。《左傳·哀公六年》：「諸大夫見之，皆色然而駭。」

獨不色賢人：「色」下脫「然」字。

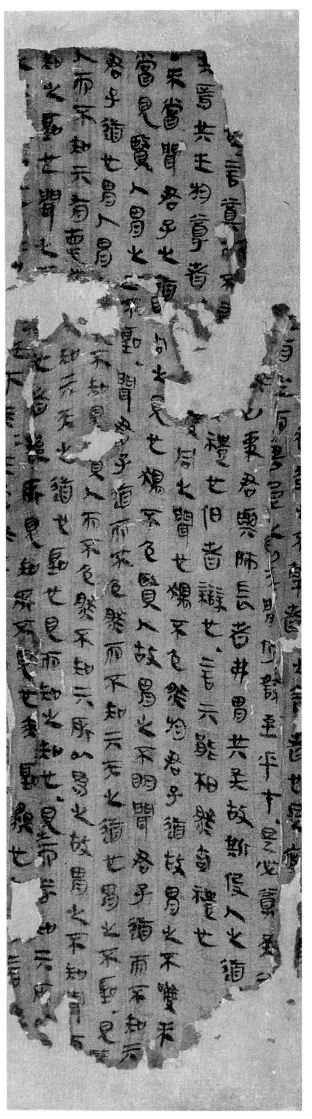

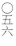

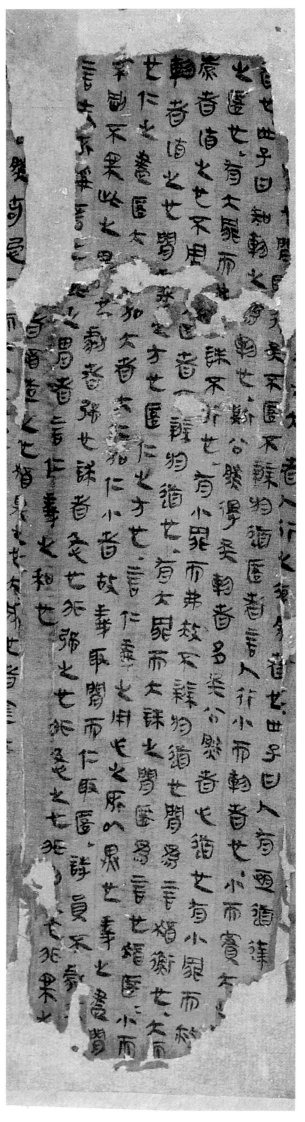

……大者，人行之囗然者也。世子曰：『人有恒道，達……〉聞（簡）也，聞（簡）則行矣。』不匿，不辯於道。匿者，言人行小而輇者也。小而實大＝（大，大）之〉者也。世子曰：『知輇之爲輇也，斯公然得矣。』

世子曰：『知輇轅也，有大罪而弗誅，不行也。有小罪而弗赦，下辯於道也，聞（簡）爲言猶衡也，大而／炭（罕）者，直之也。不周于匿者，不辯於道也。有大罪而大誅之，聞（簡）而仁取匿。詩員（云）：『不剛不柔』，此之胃（謂）者，言仁義之和也。〉

匿爲言也，猶匿＝（匿匿）／輇者。直之也。聞（簡），義之方也。匿，仁之方也。言仁義之用心之所以異也。加大者，大仁加〉／炭（罕）者，聞（簡）〈

小者，有大罪而大誅之，聞（簡）而仁取匿。

世子曰：『人有囗道，達……〉聞（簡）也，聞（簡）則行矣。』不匿，不辯於道。匿者，多矣。公然者，心道也。有小罪而赦〉之，匿也。有大罪而弗誅，不行也。

匿爲言也，猶匿＝（匿匿）小而／輇者。直之也。聞（簡），義之方也。匿，仁之方也。詩員（云）：『不勮不【諫】』，此之胃（謂）也。勮者，強也。諫者，急也。非強之也，非急之也，非剛之也，非柔之〈也〉言无（無）所稱焉也。此之胃（謂）者，言仁義之和也。〉

世子：《漢書·藝文志》儒家下有『《世子》二十一篇』，原注：『名碩，陳人也，七十子之弟子。』

炭：此字在火上多一口形，當爲書者所加贅符。大徐本《説文》説『炭』字『從火，岸省聲』；小徐本作『從火，屵聲』。岸省聲或屵聲，皆與『罕』音近可通。

詩員（云）……：見《毛詩·商頌·長發》。帛書『不勮不諫』，《左傳·昭公二十年》引此詩作『不競不絿』。杜預注云：『競，強也；絿，急也』。下文云『勮者，強也』；『諫者，急也』。解釋相同。

……者，猶造之也，猶其之也。大成也者，金聲玉辰（振）之也。唯金聲……，〈……然笱（後）忌（己）仁而以人仁，忌（己）義而以人義。大成至矣，神耳矣，人以爲弗可爲□，〈林（靡）繇（由）

能肁（進）之，爲君子。弗能進，各止於六（其）里。能進端，能終（充）端，則爲君子耳矣。弗【能】進，各各止於六（其）里。不莊（藏）尤割（害）人、仁之理也。弗能進

也，則各止於六（其）里耳矣。終（充）六（其）不莊（藏）尤割（害）四海，〈終（充）六（其）不受許（吁）趀（嗟）之心，而義襄天下。仁復（覆）四海，義襄天下而成，繇（由）六（其）中

心行之，〈亦君子已（矣）〔者〕，能有取焉也者，言義也，能有取焉也者，言仁也。能有取焉者也，能行之也。衡盧＝（盧盧），達【於】〈

亦君子已。大而炭（宰）〔者〕，言義也，能有取焉。小而軫者，言仁也，能有取焉。小而軫者，能行之也。衡盧＝（盧盧）也者，言其達於君子道也。

……衡盧＝（盧盧）也者，言其達於君子道也。能仁義而遂達於……，〈胃（謂）之賢也。君子知而舉之也者，猶堯之舉舜……之舉伊尹也。舉之也者，成（誠）舉之也。知而弗舉，未

可胃（謂）……〉

尤：怨恨。不藏尤害人……《孟子・萬章上》：「不藏怒焉，不宿怨焉，親愛之而已矣。」

復：同「覆」。仁覆四海……《孟子・離婁上》：「聖人……繼之以不忍人之政而仁覆天下矣。」意與此近。

仁忌舉而以人舉大球至忌

雖火易君子弗難各此

是各此物天里且美能元不虫

各家此物天里宗不狂元虫

舉無亥天下仁僨四後舉亥

舉無大而麻亡者言舉七

而鳥首毛仁亡能有取正

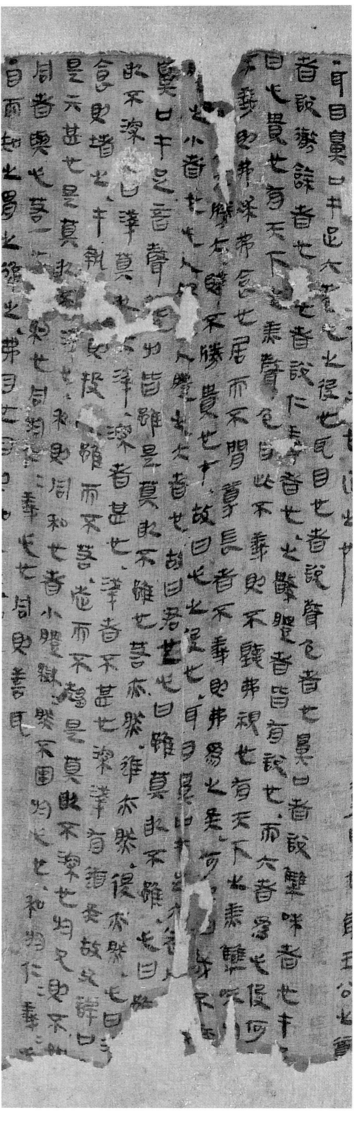

‧耳目鼻口手足六者，心之役也。耳目也者，説（悦）聲色者也。鼻口者，説（悦）犫（臭）味者也。手足／者，説（悦）儚（佚）餘（豫）者也。【心】也者，説（悦）仁義者也。之數體（體）者皆有説（悦）

也，而六者爲心役（役），何□？／曰：心貴也。有天下之美聲色於此，不義則不聽弗視也。【心】，／不義則弗求弗食也。居而不閒尊長者，不義則弗爲之矣，何居？曰：幾（豈）不

□／、□□」不勝大，賤不勝貴也才（哉）？故曰心之役（役）也。耳目鼻口手足六者，人……／體（體）之小者也。心，／人□也，人體（體）之大者也。故曰君也。心曰雖

（唯），／【耳目】／鼻口手足音聲戁（貌）色皆雖（唯）也。若（諾）亦然，進亦然，退亦然。心曰深，深者甚也。心曰淺，淺者／不甚也。深淺有道矣。故父諱

（呼），／口□／食則堵（吐）之，手執□則投【之】，雖（唯）而不若（諾），走而不趨，是莫敢不深也。於兄則不如／是六（其）莫甚也。是莫敢不淺也。

心也，和於仁□義＝（仁義，仁義）心／同者，與心若一也，□約也，同於仁＝義＝（仁義，仁義）心也，同則善耳。

【耳目也者，悦聲色者也】三句：《孟子‧盡心下》：『口之於味也』，目之於色也，耳之／於聲也，鼻之於臭也，四肢之於安佚也，性也。』《荀子‧性惡》：『若夫目好色，耳好／聽，口好味，心好利，骨體膚理好愉佚，是皆生於人之情性者也。』義相近。

回：此字據虎溪山漢簡《閻氏五行》應釋爲『圓』，讀爲『違』。

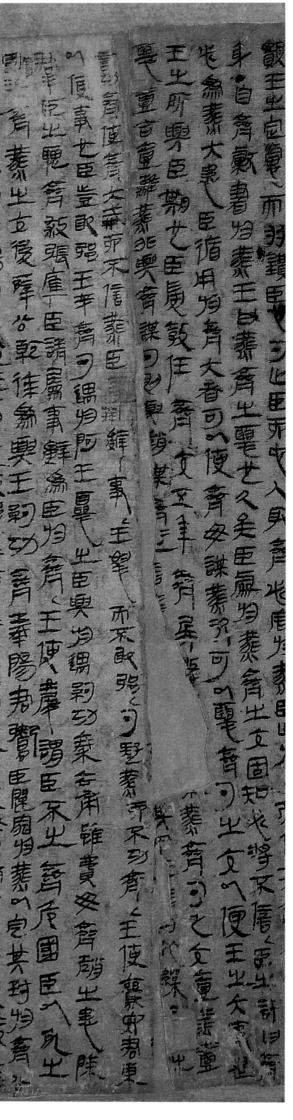

【戰國縱橫家書】【蘇秦自齊獻書於燕王章】·自齊獻書於燕王曰：燕齊之惡也久矣。臣處於燕齊之交，固知必將不信。臣之計曰：齊〈必〉爲燕大患。臣循用於齊，大者可以使齊毋謀燕，次可以惡齊勺（趙）之交，以便王之大事，是〈王之所與臣期也〉。臣受教任齊交五年。齊兵數出，未嘗謀燕。齊勺（趙）之交，壹美壹〈惡〉，壹合壹離。燕非與齊謀勺（趙），則與趙謀齊＝（齊、齊）之信燕也，虛北地而〖行〗其甲。王信田代（伐）、繰去【疾】之〈言功〉（攻）齊，使齊大戒而不信燕。臣○拜辭事，王怒而不敢强。勺（趙）疑燕而不功（攻）齊，王使襄安君東，約功（攻）秦去帝。雖費，毋齊，趙之患，除〈群臣之睆（恥）。齊殺張庫，臣謂屬事（吏）辭爲臣於齊。王使慶謂臣：『不之齊危國。』臣以死之〈圍〉，治齊燕之交。後，薛公、乾（韓）徐爲與王約功（攻）齊，奉陽君囑臣。歸罪於燕，以定其封於齊。公〈

本帛書寬約二十三釐米，長約一百九十二釐米，每行抄三、四十字，本帛書原無標題，現標題爲整理者所加。帛書以頗有篆意的古隸寫成，避劉邦名諱，據此推斷是公元前一九五年前後的寫本。

蘇秦自齊獻書於燕王章：蘇秦爲燕間仕齊，這時齊王對燕有過辭，燕王又聽信讒言表示要撤換蘇秦，因此蘇秦寫信給燕王作解釋。此章見《戰國策·燕策二》。獻書者作蘇人，次序文字有出入。

交：關係。

期：約定。

北地：指齊國北部接近燕國的地區。因在當時的黃河北岸，所以又稱河北。

繰去疾：人名，燕臣。

戒：戒備。

秦：蘇秦自稱。

襄安君：應是燕國王族，或爲燕昭王之弟，東，指去齊國。

遇於阿：《禮記·曲禮》：『諸侯未及期相見曰遇。』阿，地名。戰國時有東阿、西阿。東阿屬齊國，在今山東省陽谷縣東北；西阿屬趙國，在今河北省保定市東的安州鎮。這裏說的大概是齊國的東阿，與趙接近。

與於遇：參與了這次會晤。

去帝：取消帝號。齊秦稱帝，齊爲東帝，秦爲西帝，事在西元前二八八年。這裏指齊趙相約，齊取消帝號，與趙聯合攻秦。燕國在那時表面上服從齊國，齊國伐秦，要出兵相助，武器糧食，費用很大，所以蘇秦要作解釋。雖然費了人力物力，但有雙重好處。首先，齊

趙攻秦，不會威脅燕國，無齊趙之患。其次，去了帝號，燕國不用稱臣，除群臣之恥。

張庫（音顥）：人名，燕將。《呂氏春秋·行論》作張魁，發音上略有差異。

屬事：疑即屬吏。

慶：即盩慶。

圍：未詳。可能是地名。

竇：出賣。

定其封：確定封地。戰國時，各國貴族常接受別國封地。奉陽君是趙相，但企圖得到齊國的封地。

不信：被人疑。

蒙：地名，在今河南省商邱市東北。致蒙，指通知奉陽君要把蒙邑封給他。

今：指寫此信時。過辭，過於無禮的話。

不忠：不正直。

庫：即張庫。

歸哭：回國奔喪。

改葬斯事：未詳。一說，後疑是後字之誤，指齊王的後。

口：指閒言閒語。

望：包括希望與怨望，希望是有所求，所求不遂就生怨望。

重卵：累卵，太危險的意思。

造言：《燕策》作讒言。《周禮·大司徒》：『七日造言之刑。』注：『訛言惑衆。』造言等於流言飛語與造謠。

若：與汝通。齕《說文》解爲『齧也』，齕即齧字。凡咬斷食物時，上下齒必相對，用以比兩人情設意合，沒有參差不齊。

以孥自信：帶了家屬去，用以取得信任。

之：此。

口：與語同義。《公羊傳·隱公四年》：『吾爲子口隱矣。』注：『口猶口語相發動也。』

玉丹之勺(趙)致蒙，奉陽君受之。王憂之，故強臣二之二齊二(臣之齊臣之齊)，惡齊勺(趙)之交，使毋予蒙而通宋使。故王能／材(裁)之，臣以死任事。之後秦受兵矣，齊勺(趙)皆嘗謀燕，而俱靜(爭)王於天下也。臣雖無大功，自以爲免於罪矣。今齊有過辭，王不諭(喻)齊王多不忠也，而以爲臣罪，王苦之。齊改葬其後而召臣二(臣，臣)往，使齊棄臣。王曰：『齊王之多〈不忠也，不以其罪，何可怨也。』故強臣之齊。二者大物也，將曰：『善爲齊謀。天下不功(攻)齊，將與齊兼臣二(臣，臣)之所處者重卵〈也。』曰：『臣之行也，〈固知必將有口，故獻御書而行。曰：『臣貴於齊信臣二(臣，臣)賤，將輕臣二(臣，臣)用，將多望於臣。齊〈有不善，將歸罪於臣。天下功(攻)齊，將與齊兼臣二(臣，臣)之所處者重卵〈也。』王謂臣曰：『魚(吾)必不聽衆口與造言，魚(吾)信若洒(猶)歔也。大，可以得用於齊，次，可以得信，下，苟毋死。若無〈不爲也。以奴(帑)自信，可；與言去燕之齊，可；甚者，與謀燕，可。期於成事而已。』臣恃之詔，是故無不以口齊〈

王而得用焉。今王以眾口與造言罪臣＝（臣，臣）甚懼。王之於臣也，賤而貴之，蓐（辱）而顯之，臣未有以報王。以〈振臣之死臣之德王，淡（深）於骨隋（髓）。臣甘死、蓐（辱），可以報王，願爲之。今王使慶令（命）臣曰：『魚（吾）欲用所善，

（韓）徐爲：『止某不道，酒（猶）免寡人之冠也。』以〈振臣之死臣之德王，深於骨髓）。臣甘死、蓐（辱），可以報王，願爲之。今王使慶令（命）臣曰：『魚（吾）欲用所善，臣請爲王事之。王若欲剸（專）舍臣而槫（專）任所善，句（苟）得時見，盈願矣。〉

【蘇秦謂燕王】·謂燕王曰：『今日願藉於王前。段（假）臣孝如增（曾）參，信如尾星（生），廉如相（伯）夷，節（即）有惡臣者，可毋輦（慚）乎？』王曰：『可矣。』『臣有三資〈者以事王，足乎？』王曰：『足矣。』『王足之，臣不事王矣。孝如增（曾）參，乃不離親，不足而益國。信如尾星（生），乃不延（誕），不足而益國。廉如相（伯）夷，乃不竊，不足以益國。臣以信不與仁俱徹，義不與王皆立。』『然則仁義不可爲與？』對曰：『胡爲不〈可。人無信則不徹，國無義則不王〈立〉。仁義所以自爲也。非所以爲人也。自復之術，非進取之道也。三王代立，五相〈伯〉政，皆以不復其掌〈常〉。若以復其掌〈常〉爲可，王治

蘇秦謂燕王：此篇見於《戰國策·燕策一》和《史記·蘇秦列傳》。文字上有一些出入。

振：救。

舉：列舉。蘇秦列舉各國使者中有卿與封的人，自己不覺慚愧。

說：蘇秦自稱。

某：蘇秦列舉，即他與這班使者在一起，不覺慚愧。免冠是一種侮辱。

振：救。

之兩：此兩，指卿與封，一說，『有之兩』當作『兩有之』，此處誤寫倒。

藉：與借字通。這里是要借一個機會，容許他與燕王談話的意思。

假：假使。曾參是孔丘的弟子。

尾生：人名，即尾生高。《史記·蘇秦列傳》：『信如尾生，與女子期於梁下，女子不來，水至不去，抱柱而死。』

伯夷：孤竹君的兒子。商朝將亡，反對武王伐紂，不食周粟，餓死在首陽山。

資：資產，可以當憑藉講。三資是以孝、信、廉三者爲憑藉。

徹：通達。

仁義：疑當作信義。仁義疑也應作信義。《燕策》蘇秦章作『信行者所以自爲也。』

自復：保守復舊。

蛇：讀爲弛。古代從它聲的字從也聲多相混。《爾雅·釋詁》『弛，易也』，是改易的意思。蛇政《燕策》蘇秦章作迻盛，蘇代章作政，一說，蛇是改字之誤。

治官：辦理公事。

資：通以。

而：通以。

誕：欺騙。

德勿阿王墨人出臣與勿得朝

爲事錄爲臣勿齊王使書

陳錄粟王新勿齊舉陽執

上朢出故陷臣出齊齊襄

兵美育可皆當謀齊可王

育育觀辭舍王不論舍王至不安

柬名南雖貴安齊前出秦

謂臣不出筭庶國臣入

齊臣閫扃歸蓺以官其對物金

出灸使安中蒙而緒宋使故

當謀蓺夷俱諫王物公下

也赤以為臣扃臣甚饔窜牟出所

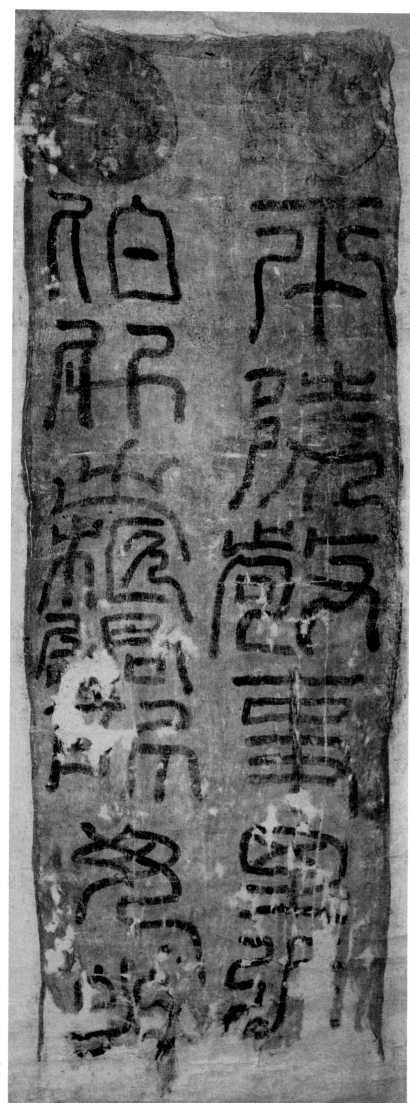

【磨嘴子漢墓出土墨書銘旌】

【甘肅武威磨嘴子漢墓出土墨書銘旌】一九五九年出土於武威磨嘴子漢墓二十三號漢墓，長一百二十釐米，寬四十一釐米，篆書寫於黃色麻布上，有銘文兩行，書體糾曲纏繞，有鳥蟲篆意味，疏密得當，用筆純熟，頗具裝飾風格。

平陵：漢昭帝築陵置縣，在今陝西咸陽西北。

過所毋留：舊釋「過所毋哭」，今改釋。

平陵敬事里張／伯升之柩，過所毋留。

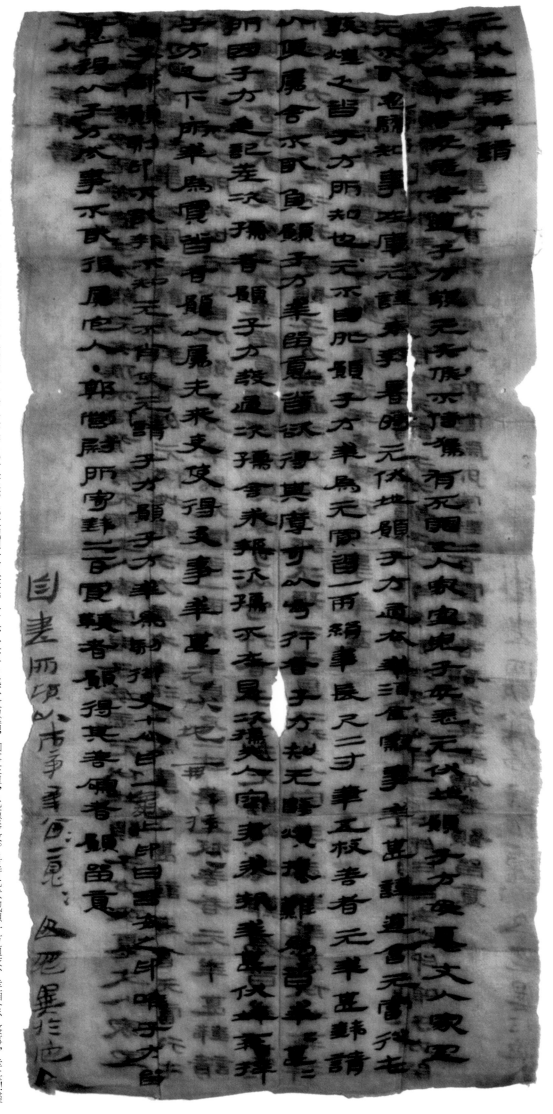

元伏地再拜請／子方足下，善毋恙！苦道子方發，元失候不侍駕，有死罪。丈人、家室、兒子毋恙。元伏地願子方毋憂。丈人、家室／元不敢忽驕，知事在庫，元謹奉教。暑時元伏地願子方適衣、幸酒食，察事，幸甚！謹

道：會元當從屯／敦煌，乏沓（韃），子方所知也。元不自外，願子方幸爲元買沓（韃）一兩，絹韋，長尺二寸；筆五枚，善者，元幸甚。錢請／以便屬舍，不敢負。願子方幸留意，沓（韃）欲得其厚，可以步行者，子

方知元數煩擾，難爲沓（韃）。幸＝（幸甚幸甚）！／所因子方進記差次孺者，願子方發過次孺舍，求報。次孺不在，見次孺夫人容君求報，幸甚，伏地再拜／子方足下！・所幸爲買沓（韃）者願以屬先來吏，使得及

事，幸甚。元伏地再拜再拜！／呂子都願刻印，不敢報，不知元不肖，使元請子方，願子方幸爲刻御史七分印一，龜上，印曰：呂安之印。唯子／方留意，得以子方成事，不敢復屬它人。・郭營尉所寄錢二百買鞭者，願

得其善鳴者，願留意。／自書：所願以市事幸留＝意＝（留意留意），毋忽！異於它人。／

【敦煌懸泉置遺址出土文獻】懸泉置遺址位於敦煌與安西交界處，南臨三危山支脈火焰山，北與疏勒河流域漢長城烽燧遙望。甘肅省文物考古研究所於一九九〇—一九九二年間對遺址進行發掘，獲大量簡牘文物，並有數枚帛書。

懸泉置，為西漢郵置遺址，魏晉時一度廢棄，唐稱『懸泉驛』，宋稱『懸泉置』，又廢。遺址出土簡牘二萬餘枚，紀年簡最早是武帝太始三年（公元前九四年），最晚為和帝永元十三年（公元一〇一年）。内容有詔書、律令、簿籍、爰書、劾狀、符、傳等，又有各類遺物三千餘件。遺址及出土簡牘文物對研究漢晉驛站及其郵驛制度與邊郡之政治、經濟、軍事及文化生活等方面提供了豐富的實物資料。

《元致子方書》，是整理者所擬。此信書寫在一塊長二十三点二釐米、寬十点七釐米的帛上。共十行三百十九字（含重文四），這是目前發現字數最多、保存最為完整的漢代私人信件實物。

元伏地再拜請：漢人書信開頭套語。元，發信者。子方足下：收信人。子方，人名。

苦道子方發，元失候不侍駕，有死罪：子方起程，路途辛苦，我未能及時迎候並隨侍左右，實在是死罪。元對子方的客套話。

丈人：王充《論衡·氣壽篇》：『名男子為丈夫，尊公嫗為丈人。』丈人，漢代對老年男女均可稱丈人。此處指子方的父母。丈人、家室：你的老人和家眷，我不敢怠慢不敬（一定會關照好）。忽，疏忽。《漢書·司馬相如列傳》：『敕到，丞下縣道，』顏注曰：『忽，怠忽也。』知喻陛下意，毋忽！知事在庫：主管庫房事務。

暑時元伏地願子方適衣、幸酒食，察事：時當暑熱，祈願衣著合適、注意飲食以適應你艱巨的工作。適衣，指穿衣要薄厚適當。酒食，泛指飲食。察事，有視事、努力工作之意。此亦書信套語也。

謹道：提示語，猶後世謂『謹啓者』，恭敬地向您説。

顏注：『鞜，革屣。沓，同鞜，皮鞋。《急就篇》卷二：『屨鞄韠絨緷綆。』顏注：『鞜，生革之履也。』《漢書·揚雄傳》：『躬服節儉，綈衣不敝，革鞜不穿，大夏不居，木器無文。』『嫜妾韋沓絲履。』桓寬《鹽鐵論·散不足》：『婢妾韋沓絲履。』楊樹達釋：『沓與鞜同，革屣也。韋沓即革鞜也。』

不自外。不見外。買沓一兩，絹韋，長尺二寸：買皮鞋一雙，絹與皮製作，長一尺二寸。絹韋，指製沓材料，絹裹韋面，既舒適又結實。兩，雙，為鞋、襪等的成雙物品的量詞。《詩·齊風·南山》：『葛屨五兩，冠緌雙止。』孔穎達疏：『屨必兩隻相配，故以一兩為一物。』一尺二寸：以一漢尺當二十三点一釐米計，合二十七点七釐米。

筆五枚，善者：毛筆五支，要質量好的。錢請以便屬舍，不敢負：我在方便時送交你家裏，不敢拖欠。屬，音zhǔ，交付。沓欲得其厚，可以步行者：鞜希望要厚些，便於走路的。子方知元數煩擾，難為沓：你知道屢屢麻煩打擾，就是因為很難得到滿意的鞜。

所因子方進記差次孺者：曾通過你子方遞交記書給次孺。進記，疑為遞交記書。次孺，人名。望你路過時到他的住處，請他給你封回信。報，求報。給回信，答覆。司馬遷《報任安書》：『闕然久不報，幸勿為過。』

次孺不在，見次孺夫人容君求報：次孺不在，見到次孺夫人容君告訴她。所幸為買沓者願以屬先來吏，使得及事：鞜買到後，請托付給先回來的吏員，使得趕上使用。

呂子都願刻印，不敢告訴：呂子都想刻一枚印，不敢告訴你。願子方幸為刻御史七分印一，龜上，印曰呂安之印：請你給他刻一枚七分御史印，龜紐，印文刻『呂安之印』。七分印，指大小規格。一分御史印。七分當為七点六釐米見方左右。按《漢書·百官公卿表》云：『諸侯王，高帝初置，金璽盭綬。凡吏秩比二千石以上，皆銀印青綬，光禄大夫無秩比六百石以上，大夫、御史、謁者、郎無。其僕射、御史治書尚符璽者，有印綬。比二百石以上，皆銅印黃綬。』《漢官舊儀》記：『丞相、列侯、將軍，金印紫綬；中二千石、二千石銀印青綬，皆龜紐。』前者不言印紐之形，似印紐形狀與官階等級關係不甚密切也。唯子方留意，就不再求託他人。屬，音zhǔ，委託。

不知元不肖，使元請子方：不覺得我沒出息，讓我請求於你。不肖，謙辭，不才，不成器。

郭營尉所寄錢二百買鞭者，願得其善鳴者：郭營尉所交付的錢二百想買一條鞭子，希望買抽起來抽得響的鞭子。

自書：自寫。這一句『自書』，字迹與正文不同。可知此信本文部分由他人代筆，最後一句才是自己書寫。毋忽，異於它人：希望購買東西之事，請費心操勞，萬勿疏忽，要（特別重視）有別於其他人。

蟲篆既繁，草稾近偽，適之中庸，莫尚於隸。規矩有則，用之簡易。隨便適宜，亦有弛張，操筆假墨，抵押毫芒。彪煥碟硌，形體抑揚，芬葩連屬，分間羅行。爛若天文之布曜，蔚若錦綉之有章。或輕拂徐振，緩按急挑，倦橫引縱，左牽右繞，長波鬱拂，微勢縹緲。工巧難傳，善之者少，應心隱手，必由意曉。爾乃動纖指，舉弱腕，握素紈，染玄翰，彤管電流，雨下電散，點駐折拔，掣挫安按，繽紛絡繹，紈縕卓犖，一何壯麗！……或若蚪龍盤游，蜿蜒軒翥，鸞鳳翱翔，矯翼欲去，或若鷙鳥將擊，並體仰怒，良馬騰驤，奔放向路。

「握素紈，染玄翰」，應是寫帛書。

——晉 成公綏《隸書體》

太康元年，汲縣人盜發魏襄王家，得策書十餘萬言，按敬侯所書，猶有彷彿。古書亦有數種，其一卷論楚事者最爲工妙，恒竊悅之，故竭愚思以贊其美，愧不足以厠前賢之作，冀以存古人之象。古無別人，謂之《字勢》云：

黃帝之史，沮誦倉頡，眺彼鳥迹，始作書契。紀綱萬事，垂法立制，帝典用宣，質文著世。煥暨暴秦，滔天作戾，大道既泯，古文亦滅。魏文好古，世傳丘墳，歷代莫發，真僞靡分。大晉開元，弘道敷訓，天垂其象，地耀其文。其文乃耀，粲矣其章，因聲會意，類物有方。日處君而盈其度，月執臣而虧其旁，雲委蛇而上布，星離離以舒光。禾苯尊以垂穎，山嵯峨而連岡，蟲跂跂其若動，鳥飛飛而未揚。觀其措筆綴墨，用心精專，勢和體均，發止無間。或守正循檢，矩折規旋，或方圓靡則，因事制權。其曲如弓，其直如弦。矯然突出，若龍騰於川，渺爾下頹，若雨墜於天。或引筆奮力，若鴻鵠高飛，邈邈翩翩，或縱肆婀娜，若流蘇懸羽，靡靡綿綿。是故遠而望之，若翔風厲水，清波漪漣，就而察之，有若自然。信黃唐之遺迹，爲六藝之範先，籀篆蓋其子孫，隸草乃其曾玄。睹物象以致思，非言辭之所宣。

……

作《隸勢》：

鳥迹之變，乃惟佐隸，蠲彼繁文，從此簡易。厥用既弘，體象有度，煥若星陳，鬱若雲布。其大經尋，細不容髮，隨事從宜，靡有常制。或穹窿恢廓，或櫛比針裂，或砥平繩直，或蜿蜒繆。繊波濃點，錯落其間。若鐘虡設張，庭燎飛煙，崭岩嵯峨，高下屬連，層雲冠山。遠而望之，若飛龍在天；近而察之，心亂目眩，奇姿譎詭，不可勝原。研桑所不能計，宰賜所不能言。何草篆之足算，而斯文之未宣？豈體大之難睹，將秘奧之不傳？聊佇思而詳觀，舉大較而論旃。

——晉 衛恒《四體書勢》

「靈帝好書畫辭賦，諸爲尺牘及工鳥篆者皆加引召並，並待制鴻都門，或出爲刺史太守，入爲尚書侍中，乃有封賜爵者，士君子皆恥以爲列焉。」《後漢紀》按：書家以簡牘碑板爲二體，碑版之盛大抵在永初以後，亦不能甚先於尺牘。南朝書習，可分三體。寫書爲一體，碑碣爲一體，簡牘爲一體。《樂毅》、《黃庭》、《洛神》、《曹娥》、《內景》，皆寫書體也。傳世墨蹟，確然可信者，則有陳鄭灼所書《儀禮疏》、墨蹟，絕與《內景》筆鋒相近，已開唐人寫經之先，而神雋非唐人所及。丁道護《啓法寺碑》，乃頗近之。據此以推《真誥》論楊、許寫經語，及隱居與梁武帝論書語，乃頗有證會處。碑碣南北大同，大較於楷法中猶時沿隸法。簡牘爲行草之宗，然行草書用於寫書與用於簡牘者，亦自成兩體。《急就》爲寫書體，行法整齊，永師《千文》、實祖其式，率更稍縱，至顛、素大變矣。

——近代 沈曾植《海日樓書論》

自隋以前，碑石書迹無不相通，唐以降則一變矣，因隸意浸漫失故也。唐隸、唐草、唐楷皆不可爲訓，然近人多出於彼，以楷書爲尤甚。士大夫無不習唐碑者，此所以去古愈遠也。

莊（繁詩）女士所抄《楚辭》、陶詩，獨無十大夫館閣之習氣，余謂去古爲近。然則不能隸書者，其楷書、草書理不能工，試證之《流沙墜簡》而可見矣。

自斯坦因入新疆發掘漢、晉木簡縑素之秘，盡泄於世，不復受墨本之蔽。昔人窮畢生之力於隸書而無所獲者，至是則洞如觀火。篆、隸、草、楷，無不相通，學書者能悟乎此，其成就之易已無俟詳論。王右軍曰：「夫書先須引八分、章草入隸字中，發人意氣，若直取俗書，則不能生髮」。余亦曰：『歷觀鍾、王楷法，無不源本於隸，降及六朝，此風猶盛。南海康氏謂南北朝碑莫不有漢分意，若《谷朗》、《郭休》、《爨寶子》、《靈廟碑陰》、《鞠彥雲》、《吊比干》皆用隸體，若《谷朗》、《郭休》、《楊大眼》、《惠感》、《鄭長猷》、《魏靈藏》、《鞠彥雲》以其由隸變血楷，足考源流。安子、《枳陽府君》、《靈廟碑陰》、《暉福寺》、《鞠彥雲》以其由隸變血楷，始成今真書之形。』又謂：『晉人分法原本鍾、梁，尤近隸勢。』蔡君謨謂《瘞鶴銘》乃隋人楷隸相參之作。諸君之說，證之《墜簡》，實屬確論，驗以書體變化之迹，亦無異言。

海藏先生書法雄偉豪邁，蓋得力於隸書。其《題莊繁詩書陶詩序》云：『自《流沙墜簡》出，書法之秘盡泄，使有人發明標舉，俾學書者皆可循之以得其徑轍，可操券而待也。其文隸最多，楷次之，草又次之，然細勘之，楷即隸也，草亦隸也。……然則不能隸書者，其楷、其草理不能工，試證之《流沙墜簡》而可見矣。

——近代 鄭孝胥《海藏書法抉微》

圖書在版編目（CIP）數據

秦漢簡帛名品.下/上海書畫出版社編. —上海：上海書畫
出版社，2015.8
（中國碑帖名品）
ISBN 978-7-5479-0997-3

Ⅰ.①秦… Ⅱ.①上… Ⅲ.①竹簡文—法帖—中國—古代
②帛書—法帖—中國—古代 Ⅳ.①J292.21

中國版本圖書館CIP數據核字（2015）第080181號

中國碑帖名品[十九]
秦漢簡帛名品[下]

本社 編

責任編輯 孫稼阜
選編注釋 胡平生 劉紹剛
審 定 沈培方
責任校對 朱慧
封面設計 王崢
整體設計 馮磊
技術編輯 錢勤毅

出版發行 上海世紀出版集團
 上海書畫出版社
地址 上海市閔行區號景路159弄A座4樓 201101
網址 www.shshuhua.com
E-mail shcpph@163.com
印刷 上海界龍藝術印刷有限公司
經銷 各地新華書店
開本 889×1194mm 1/12
印張 7
版次 2015年8月第1版
 2022年11月第9次印刷
書號 ISBN 978-7-5479-0997-3
定價 58.00元

版權所有 翻印必究
若有印刷、裝訂質量問題，請與承印廠聯繫